U0072795

畫出力的表現 2

Force
ANIMAL DRAWING
動物姿態及設計概念

麥可·瑪特西
Michael D. Mattesi

Force: Animal Drawing: Animal locomotion and design concepts for animators
by Mike Mattesi
English edition 13 ISBN (9780240814353)

© 2011, by CRC Press

Authorized translation from the English language edition published by CRC Press,
part of the Taylor & Francis Group, LLC. All rights reserved.

Maple House Cultural Publishing is authorized to publish and distribute exclusively the Chinese
(Complex Chinese) language edition. This edition is authorized for sale throughout
the Worldwide(excluding Mainland of China). No part of the publication may be reproduced or
distributed by any means, or stored in a database or retrieval sysytem, without the prior written
permission of the Publisher.

Copies of this book sold without a Taylor & Francis sticker on the Cover are unauthorized and illegal.

畫出力的表現 **2**
動物姿態及設計概念

出　　　版／楓書坊文化出版社
地　　　址／新北市板橋區信義路163巷3號10樓
郵 政 劃 撥／19907596　楓書坊文化出版社
網　　　址／www.maplebook.com.tw
電　　　話／02-2957-6096
傳　　　真／02-2957-6435
作　　　者／麥可・瑪特西
審　　　定／簡志嘉（Chester Chien）
翻　　　譯／林婉婷
企 劃 編 輯／王瀅晴
港 澳 經 銷／泛華發行代理有限公司
定　　　價／360元
初 版 日 期／2019年8月

國家圖書館出版品預行編目資料

動物姿態及設計概念 / 麥可・瑪特西作；
林婉婷譯. -- 初版. -- 新北市：楓書坊文
化, 2019.08　面；　公分

譯自：Force: Animal Drawing

ISBN 978-986-377-486-0（平裝）

1. 素描　2. 動物畫　3. 繪畫技法

947.16　　　　　　　108004653

這本書要獻給我的父母和岳父母，感謝他們的支持、關心和愛……
還有要獻給我們家的倉鼠柔依，牠超棒的。

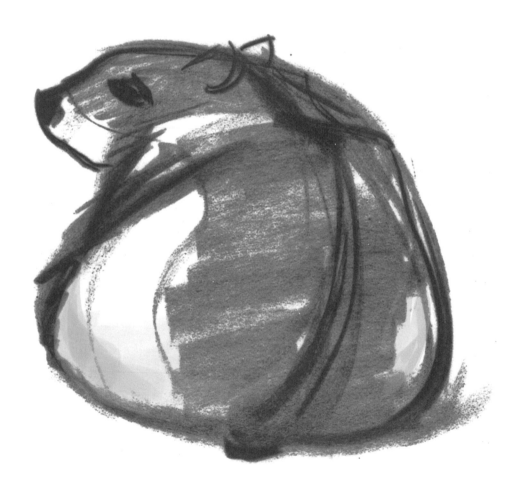

致謝

　　不管做什麼事，我的背後都有許多傑出的人與我共享願景，並讓它成為現實。首先是我的家人：超級支持我的妻子艾倫，以及鼓舞人心的女兒瑪琳與瑪凱娜。她們總是不斷鼓勵我追逐夢想與目標。

　　感謝 Focal Press 的編輯凱蒂・史賓塞（Katy Spencer）相信此書的價值，並總是優雅地回覆我要求很多的電子郵件和電話。感謝 Focal 的羅倫・瑪托斯（Lauren Mattos）支持我著作。感謝本書的資深專案經理梅琳達・藍金（Melinda Rankin）的清晰想法和努力。妳幫助我在送印前將本書修得更加完美！

　　雪莉・辛克萊兒（Sherrie Sinclair），謝謝妳放心將舊金山藝術大學的學生交給我，也謝謝妳將我介紹給泰瑞爾。謝謝泰瑞爾・惠特拉（Terryl Whitlatch），我很珍惜妳這個朋友與資源，總是讓我踏實地實現想法。

　　各位讀者，多虧你們的成長與好奇心，我很樂意與你們分享我在藝術界打滾所得的體悟，謝謝你們！

<div align="right">麥可・瑪特西</div>

目錄

序　　　　　　　　　　　　　　　　　　　　　　　**ix**
前言　　　　　　　　　　　　　　　　　　　　　　**xi**
主要概念　　　　　　　　　　　　　　　　　　　　　xiv
力量：重點是線條！　　　　　　　　　　　　　　　　xvi
力形（有力的形狀）　　　　　　　　　　　　　　　　xxi

第一章：有力的動物　　　　　　　　　　　　　　　**1**
第一步　　　　　　　　　　　　　　　　　　　　　　2
第二步　　　　　　　　　　　　　　　　　　　　　　3
第三步　　　　　　　　　　　　　　　　　　　　　　4
第四步　　　　　　　　　　　　　　　　　　　　　　5
大揭曉！　　　　　　　　　　　　　　　　　　　　　6
形體　　　　　　　　　　　　　　　　　　　　　　　7

第二章：蹠行動物（慢速陸地動物）　　　　　　　　**21**
熊　　　　　　　　　　　　　　　　　　　　　　　　21
浣熊　　　　　　　　　　　　　　　　　　　　　　　37
袋鼠　　　　　　　　　　　　　　　　　　　　　　　40
囓齒動物　　　　　　　　　　　　　　　　　　　　　41
蜥蜴　　　　　　　　　　　　　　　　　　　　　　　46
靈長類動物　　　　　　　　　　　　　　　　　　　　47

第三章：趾行動物（中速陸地動物）　　　　　　　　**57**
犬科動物　　　　　　　　　　　　　　　　　　　　　57
貓科動物　　　　　　　　　　　　　　　　　　　　　72
大象　　　　　　　　　　　　　　　　　　　　　　　95
鳥類　　　　　　　　　　　　　　　　　　　　　　　106

第四章：蹄行動物（快速陸地動物）　　　　　　　　**115**
奇蹄動物　　　　　　　　　　　　　　　　　　　　　115
　馬　　　　　　　　　　　　　　　　　　　　　　　115
　斑馬　　　　　　　　　　　　　　　　　　　　　　135
　犀牛　　　　　　　　　　　　　　　　　　　　　　138
偶蹄動物　　　　　　　　　　　　　　　　　　　　　149
　鹿　　　　　　　　　　　　　　　　　　　　　　　149
　麋鹿　　　　　　　　　　　　　　　　　　　　　　154

羚羊 156

山羊 161

公牛 162

長頸鹿 164

第五章：動物設計 **171**

三分法 171

參考資料 **189**

索引 **191**

序

　　許多學習動畫的人，對於要描畫出令人信服的動態動物形象感到很困難，這是可以理解的。光是各個物種的數量之多，就足以讓人迷惘而不知所措。但有一些基本原則，只要遵循這些基本原則，就能創造出動物繪畫的實用藍圖。

　　這種生物物理學、地心引力、時間和動作的結合，可以透過很多方法來學習與呈現。對我而言，這是個很直覺的過程。我從幼兒時期開始，就已經在不知不覺中專注且認真地觀察動物以及動物群體的獨特之處——首先是身體構造之美，再來是動作之美。從烏龜到老虎，所有的動物都有其獨特的肢體動作。因為父母及祖父母的關係，我很幸運這輩子能不斷與各種動物接觸，不管是蝌蚪或是馬兒。

　　不過，並非人人都有這種機會，尤其是現代人愈來愈常待在室內盯著螢幕看，而不是走到外面的世界，親身體驗動物的生活方式。因此，這種感知會與真實脫節。法國拉斯科（Lascaux）和西班牙阿爾塔米拉（Altamira）的洞穴壁畫之所以這麼栩栩如生，就是因為古代藝術家與動物一起生活，天天觀察牠們。

　　了解動物的身體構造很重要，如果想要成為成功的野生動物畫家及動畫師，這確實是畢生課題。但能夠將身體構造轉換成動畫，還需更進一步的努力。這本書很實用，教你如何做到這點，書中將動作和形體分解，變成可以套用的公式，不論是學生或是老師都能輕易理解。麥可將重點放在動作與形體的本質，以及兩者相互作用的方式，而不只是專注在構造上的細微末節。他全盤地探究了姿勢、動作，而不只是形態細節，因為形態細節要不要添加可以取決於目標觀眾群或藝術願景。

　　這本書縮短了現代人與大自然間的距離。麥可無論是到動物園、鄉村，還是自家後院，都親身觀察大自然之美，這應該也可以啟發鼓勵有志投入動物繪畫、動畫和動物設計的學生出去走走，以本書作為引導，重新發現美妙的動物世界。

<div style="text-align: right">

泰瑞爾・惠特拉

二〇一〇年十月三十一日

</div>

Terryl Whitlatch
October 31 , 2010

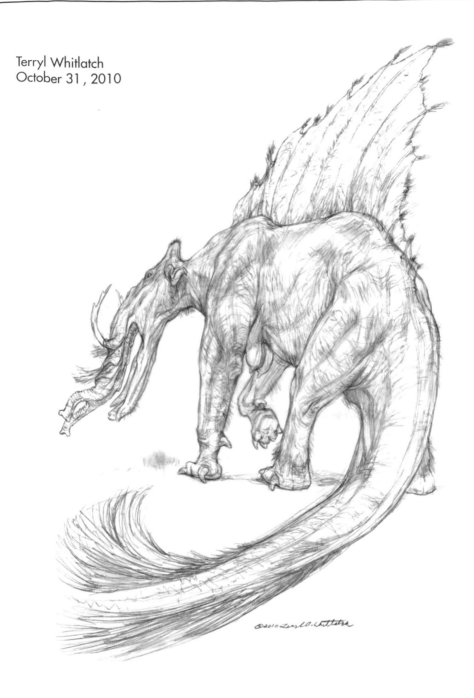

泰瑞爾・惠特拉設計

這是根據史前大象加上一點蜥腳類和異齒龍屬所繪的一張概念素描。似乎某樣東西讓牠有所警覺，所以停下腳步而轉向它。那一定是很大或是很不尋常的東西，因為牠沒有天敵……

前言

　　這張照片是二○○九年十二月在北卡羅萊納州格林維爾的星光咖啡館拍攝的。我向我的妻子艾倫描述我承諾要寫的動物繪畫書裡所準備的祕密材料。那是我第一次將想法寫在紙上。那些素描讓我知道，我有一些新想法要與藝術界分享，我也等不及想趕快開始。

　　十個月後的現在，在地下室的辦公室裡——或者艾倫老愛說的我的「男人窩」——我對於畫動物的複雜性多了點理解和欣賞。我花了很多時間在奧克蘭和舊金山的動物園裡，參觀了 Safari West 野生動物保護區三次，花了數不清的時間一格格地看電視轉播動物生活的影片。讓我謙虛地說，我的前兩本書寫起來和畫起來，比這本容易多了！

這是迪士尼動畫工作室的奧利‧強森（Ollie Johnson），從這張照片可以看出工作室對於研究動物有多麼努力。©
迪士尼。

　　《動物姿態及設計概念》描述了與動物王國有關的抽象力量理論。這本書是少數關於繪製生物的
書，在圖書館要找這類型的書用一隻手就數得出來。想要在頂尖的動畫公司找到工作，在作品中
展現出畫人體和動物的能力是不可或缺的。這項要求跟我十六年前獲選加入華特迪士尼動畫工作
室時一樣，但現在要問的是：「迪士尼和其他動畫公司為什麼希望你會畫人體和動物？」為了幫助
回答這個問題，我先問另一個問題：「為什麼要那麼麻煩去畫一個活生生的人？」

　　答案是……（敲碗）正因為你、我都是人類，所以我們能夠**理解**人體模特兒。因為我們與他們
極為相似，所以可以體會模特兒正在經歷的身體感受，能夠理解他們身體的活動方式、拉伸和彎
曲。我們知道某些姿勢所述說的故事和傳達的情緒，像是一個駝背、雙手摀著臉的姿勢，通常表
示傷心；一個雙手往上伸直，挺胸、拳頭緊握的姿勢，則表示勝利。想像洛基在體力與情緒考驗
的最後，爬上樓梯最上層，肩膀往前拱，雙手抱頭，為了自己的成就高興不已的樣子。我們太習
慣各種姿勢的象徵意義，因此將它們的普遍性視為理所當然了。

這跟娛樂產業，或者更重要的，跟本書有什麼關係？每個會在娛樂產業花錢的人都是人！那又怎樣？這個嘛，你最能了解其他人類了，對吧？一部與不會動、沒有情緒的石頭有關的電影，是不會感動你，也不會娛樂你的。

那怎麼有那麼多公司用動物來代表人物？首先，很多動物情緒都是透過人類的儀態和姿勢來表達的。我的理論是，動物不是特定的人，所以有更多人能夠對角色的特定**人類**情緒感同身受，不會糾結在角色外在的特定形象上。因為排除了角色的問題，有時候困難的話題也得以藉此探討。將動物擬人化有很多方式，這只是動畫工作室希望你能畫人類與動物的幾個理由。當然，我當初試圖找工作時，一點也不曉得這點，我只是學習如何當個頂尖畫家而已。

我繞了一圈，就是想要回答我這麼做的原因。我畫人類與動物，是因為我希望能與主體有所**連結**。我不想只是照原物畫圖而已，我想要強調更深層的意義，而表達更深層情緒的一個好方法，就是**力量**。透過這種方式，你能學會理解力量的抽象概念，以及地心引力、身體構造、環境等因素如何影響你正在畫的主體。用力量繪畫的方法，能讓你畫出主體更深的肢體與情緒表達，讓你更貼近他們的感受。

> **「我們的任務必須是解放自己……將同情的圈子擴大，**
> **擁抱所有生物和整個大自然之美。」**
> **愛因斯坦**

這本《動物姿態及設計概念》很獨特有以下原因：

1. 你將學會如何透過力量理論來畫動物。
2. 這本書的架構以不同的動物運動方式作區分，這種章節安排是這類別繪畫書中的首例。每一章節，我們都探討力量、形體和形狀如何影響特定類型的解剖學。
3. 根據力量理論，我以一個革命性的簡單動物形狀，來應用在不同運動方式的動物類別上。這種做法能夠簡化你對動物繪畫的觀點。
4. 本章最後一節討論誇飾動物設計的方法。

我們就從繪畫本身所學到的主要概念開始吧！

主要概念

恐懼

我開始寫第二本書之後，曾在皮克斯和夢工廠教課，我在這裡要說的是，不管你是不是專業人士，都有恐懼要克服！恐懼是追求知識最大的障礙。恐懼以各種形式出現，有些比其他更明顯。我在自己和學生身上看到的恐懼主因如下：

1. 追求完美的恐懼。（我的畫必須完美。如果不是這樣，那我就失敗了，因此我就是一個失敗者。）
2. 怕老師。（希望我沒有畫錯。）
3. 怕被批評。（我不想讓別人覺得我很蠢。）

擺脫恐懼最快的方式，就是傾聽你的內在對話。注意自己什麼時候會猶豫不決或擔心，以及為什麼會這樣想。把繪畫的重點放在經驗和好奇心上，而不是最終成果。恐懼是*你自己*創造出來的，所以要自己擺脫它，否則它會拖累你。記住，你是在畫畫，不是從飛機上跳出去、獵捕鯊魚，或是生活在大蕭條時期，所以沒有什麼好怕的！

> 「*成功最大的阻礙就是害怕失敗。*」
> ——史文・果蘭・艾瑞克森（*Sven Goran Erikkson*）

冒險

如果想成長，就一定要冒險，或做你覺得有風險的事情。對一個人來說是風險，對另一個人來說可能是常態，要記住這點。運用好奇心和熱忱勇於冒險。這是你的勇氣和自信來源。要對事情有一番見解，你就「一定」要冒險！你「一定」要克服恐懼。你「一定」要願意跌狗吃屎，才能培養創造力，變得比現在更好！你一旦打破恐懼的界線，繪畫時喜歡冒險的感覺，那你就不會再回頭了。

意見

訓練自己去冒愈來愈大的險，可以讓你擺脫這種「好像」的思維。新學生看著模特兒的動態，「好像」有看到。你一定要看到真相，才能形成自己的意見。有能力更清楚地看事情，才能培養出意見！這種清晰度主要來自於知識。尋求知識是出於好奇心。不要平凡地作畫，而是透過清晰度去培養提出意見的能力。你想要表達的是什麼？畫主體時的感覺是什麼？

畫動物時，要發揮創意。你或許想到可以用類比。或許，模特兒的姿勢讓你想到自然的力量、建築、文化、時期、人物、汽車或其他名家作品。用直覺來作畫就可以激發繪畫的體驗。

想像與力量

我念藝術學校時總會天馬行空。我會看著模特兒，然後在紙上想像出我的成果。我的想像當時超乎了自己的能力，但我真心相信重複這個過程可以讓我對自己有信心，並且更快達到目標。問自己你是否已經盡全力，並且誠實回答，這個過程非常有力量。你能夠達到的成就比當下更多，要精益求精。我向你保證，你會被自己真正的潛力嚇到！

層級

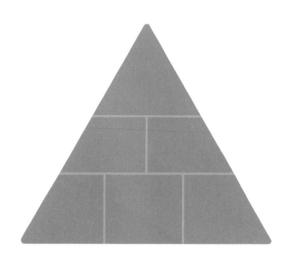

透過層級，或者說「從大到小」來思考，是一種評估挑戰的絕佳方式。層級能夠建立出明確的路徑和優先順序，然後幫助你理解複雜的概念。初時會抗拒這種想法似乎是人類的天性。我們總是想先投入細節，而不是綜觀大局。層次結構是如此博大精深，不僅是繪畫，遇到任何事物都可以使用，例如工作程序、排好食物採購流程、汽車流量、人際關係等。

畫動物時，整個金字塔呈現姿勢或區域的主要概念。接著在金字塔頂端是最重要的概念，往下走的概念愈小。所以，姿勢是整個金字塔：頂端是臀部到胸腔到頭部的關係，下一階是手臂、雙腿和尾巴，接著最後是雙手、雙腳、手指和腳趾。你畫得更細微之後，金字塔頂端可以是臉，或者右掌，因為它們最能呈現主要概念，或者姿勢背後的故事。

對比和雷同

我在迪士尼工作的時候，學會最棒的一項規則就是**「*對比可以創造出趣味*」**。絕對不要忘記這點。要留意因為缺乏對比而產生的平凡無奇，找尋奇特的地方，特別小心對稱，平行和單調的線條。不管是人物設計、風景繪畫、影片剪輯，或是寫作，這個規則對所有藝術工作全都適用。對比這個詞不需要多解釋，但有多少點子可以創造出對比？這就是能夠發揮魔力的地方。紙上的一條線可以有很多對比，也可以有很少對比。這條線跟紙張邊緣平行，還是與邊緣呈現四十五度角？這條線的重量有不一樣嗎？這條線是長是短？有沒有畫出紙張外？這些可能性全都代表藝術世界裡的不同想法。記住，紙上的每一筆畫記都是有意義的：讓藝術家的理念發揚光大！

雷同或統一指的是圖畫中不同東西的相似度。就動物來說，兩隻手或兩隻腳的差別很明顯。繪畫的時候，可以有形狀、顏色、色調和線條等圖樣。

設計是看待世界的一種抽象方式，也可以用來傳達我們的想法。你創造的藝術就跟你的想法，以及傳達的方式一樣強而有力。我希望給你一些新的利器，幫助你更好地傳達你的體驗。

現在來切入要點吧：如何描繪並體驗力量繪圖。

力量：重點是線條！

如果之前已經知道，就把這當成複習，或者有些人是第一次學到這個概念：力量背後的概念，是要理解並體會生物構造與地心引力相對關係所產生的能量。我的前兩本書 *FORCE: Dynamic Life Drawing for Animators* 和 *FORCE: Character Design from Life Drawing* 專注在人類身體部位的作用。這本書，我們當然是要聚焦在動物上。如果這是你的第一本「力量」書，那麼這個透過繪圖過程來體驗周遭生命的新方法，一定會讓你興奮不已。如果這不是你的第一本「力量」書，運用與畫人物類似的過程來學習畫動物的新概念，一定會讓你有所啟發，覺得很暢快。

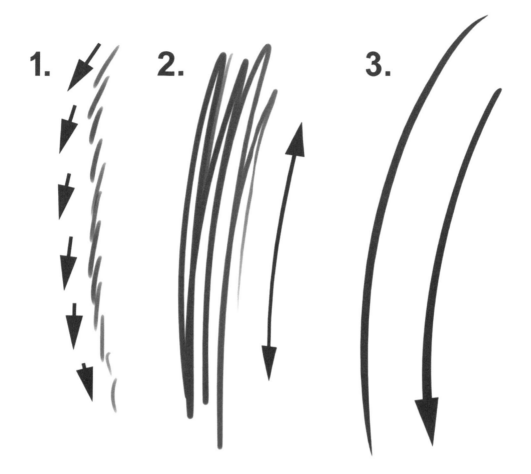

　　我們先從線條開始。上圖顯示了三種線條範例，左邊兩個代表一般畫家畫線條的方式，或者我都說那是畫家的想法。你畫在紙上的線條，直接反應出你的想法和情緒——不多也不少。這就是為什麼你畫線條的方式**這麼重要**！正是因為這點，右邊的線條代表有力的線。一筆就代表一個想法。第一個範例代表小的想法，第二個範例是典型漫不經心的想法。力量存在於清晰與意義之中。

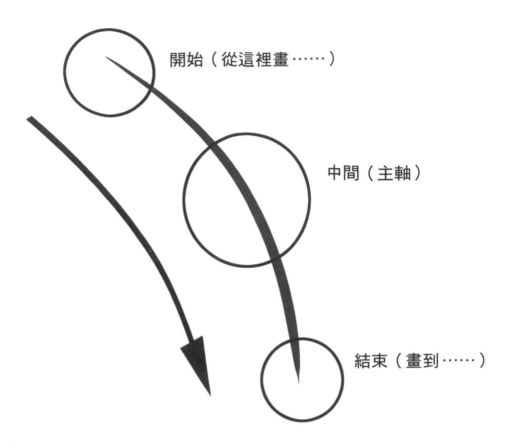

開始（從這裡畫……）

中間（主軸）

結束（畫到……）

方向力

　　我有說只有一個概念嗎？事實上，力線（force line）有三個概念。沒錯，一條線裡就有三個概念！線條能代表的甚至不只如此，但我們暫時先專注在力線的三個主要組成要素：開始、中間和結束。

　　你思考力量並看著主體時，把注意力集中在一個清楚跳出來的「主軸」上。這會帶你在畫下去的時候感到到力量，你就要靠這個找到有力量的線條**「*從這裡畫*」**的部分。接著從「主軸」往下推，感受它的力量，你這麼做的時候就能預先看到這股力量要**「*畫到……*」**

　　我把這個力量稱為「方向力」，因為它將力量從主體的一個位置，穿過「主軸」，帶到了另一個位置。

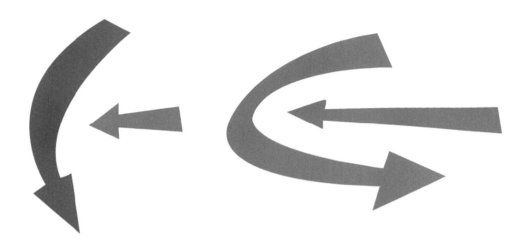

作用力

　　上圖的垂直箭頭表示方向力，水平箭頭表示作用力，作用力直接影響方向力的曲線。左圖顯示較少的作用力，小水平箭頭往垂直方向力推，表現出了這一點。左邊的方向力幾乎沒有曲線，這告訴你作用力很弱。你可以用同樣的方向力，並從側面添加更多作用力，如右圖所示，然後看方向力會彎曲多少。

　　了解作用力至關重要，原因如下。你在畫方向力時，線條彎曲的強弱由施加的作用力而定。還有，你要畫下一個方向力的力量多寡，由當下畫的方向力來決定。這兩個概念，就是我們在前一張圖所討論的**「*從這裡畫*」**和**「*畫到⋯⋯*」**的概念。呼，有很多要消化的內容。到下一張圖的時候，一切會更合理的。

律動

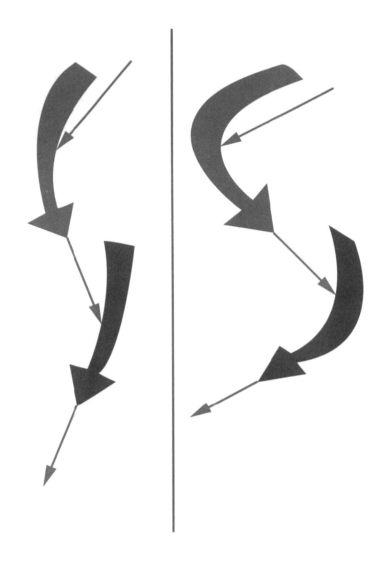

　　律動是一個方向力連接到下一個方向力的過程。你有兩個方向力的時候，就會有一個律動。左邊的律動較弱，是因為箭頭所畫的作用力角度較弱。右邊可以看到比較誇張的律動，這是因為作用力接近方向力的角度比較大，是四十五度角。四十五度角表現的角度張力是最好的。

　　這是完美的垂直與水平的中間值。如果你希望作品能夠誇張點，就用四十五度角。

力形（有力的形狀）

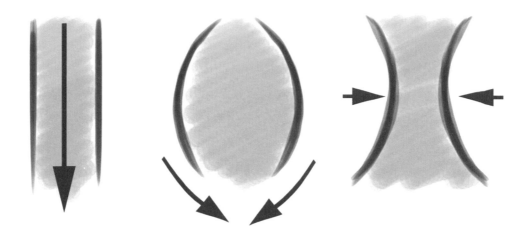

不能畫的形狀

　　本書絕大部分都將建立在*力形*（*有力的形狀*，forceful shape）的前提下。力線創造出形狀。我喜歡先從**「不能畫」**的部分開始討論力形。上圖顯示了繪製力量時**不能**做的三個範例。

　　左圖顯示了由兩個平行的方向力所畫出的灰階形狀。這種形狀的問題是我們有兩個方向力而沒有律動，這與使用兩條線創造的對稱性有關。我們創造了類似管子的東西。這裡的黑色箭頭代表力量的垂直方向，沒有創造律動的機會。

　　中間的圖顯示力量在形狀的頂部和底部跟自己相撞。同樣地，這是由於對稱性的關係。產生這種香腸形狀的兩條線，使得力量無法從左向右彈跳。

　　右圖顯示力量在這個形狀上從兩側向內擠壓，這會導致力量被困在形狀中。這同樣也是由於對稱性。那麼以上的說明重點是什麼？如果你想畫出力量，就盡全力遠離對稱！如果是這樣，那什麼樣的形狀可以呈現出力量？

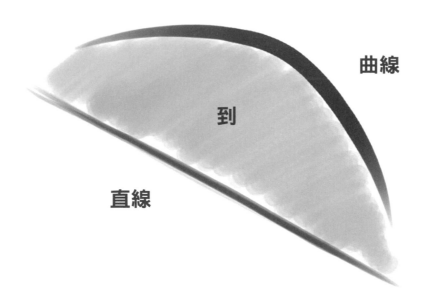

曲線

到

直線

　　上面是一個直線到曲線的形狀，是個不對稱的形狀。曲線代表的力量就這樣流過形狀，繞著直線移動到下一個形狀。

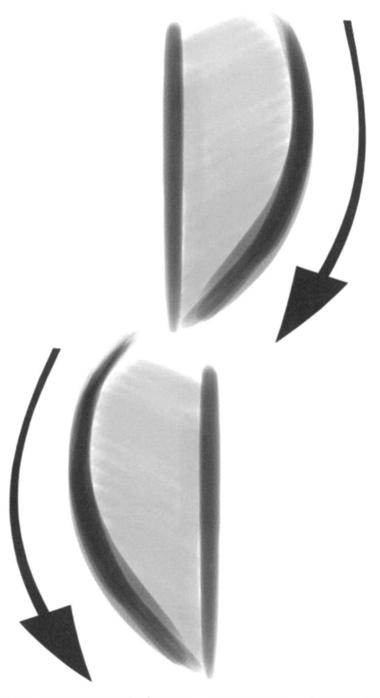

　　當這種情況產生時，我們就能獲得相連的形狀，同時創造律動！力量圍繞著有結構的直線概念，無縫地從一個形狀滑到另一個形狀。

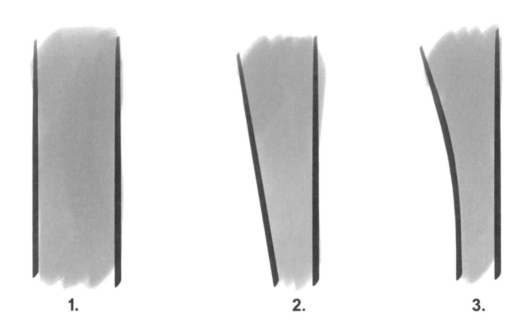

畫人物較常遇到的一個挑戰，是容易畫出平行的形狀，畫動物時則不太會有這種情況。乍看之下，這種形狀似乎最常出現在蹄行動物的四肢（馬、長頸鹿等）。你要做的是更加仔細看，並思考形狀的力量運作。有幾個方法可以做到：

1. 這是兩條平行線所畫出的圖案範例，這個形狀少了力量。
2. 替形狀增加一些力量的方法，是替其中一條線畫出角度，並創造出有點像箭頭的形狀。雖然這不如彎曲來得強烈，你還是能保留能量沿著箭頭形狀往下移動的感覺。
3. 不過這裡的曲線是凹的，而不是凸的。這個形狀會出現在動物中，是因為關節與關節間皮膚的拉伸。要注意不要過度使用這個形狀，因為有可能會讓動物設計反而少了力量。

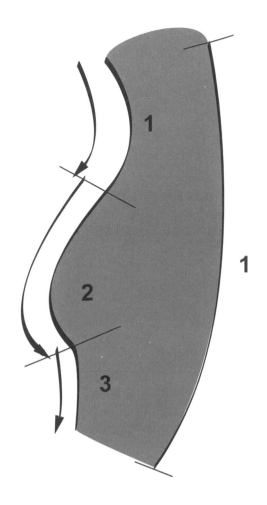

　回到**「一條線代表一個想法」**的概念，設計形狀時，必須隨時記住：一條線（想法）的結束是另一條線（想法）的開始。上圖中沿著形狀左邊畫的線條，包含了三個不同的線條感。雖然第一條線和第二條線看起來好像是同一個線條，但其實不然。第一條線是凹的，而第二條是凸的。如果沒有意識到這點，就直接從這一條畫到下一條，那會造成力量斷開。右邊的長線條是真正的力量所在。這表示左邊的線條，只是用來輔助右邊的概念而已。如果左邊太軟，形狀也會崩解。

　所以，這些是力形的基礎。我們將這些原則運用在本書所討論的三種哺乳動物運動類別上：蹠行動物、趾行動物以及蹄行動物。

第一章

有力的動物

　　畫人類時，只有一種身體構造需要理解，在動物王國中則有很多。正因為有這個很大的差異，本書經過了幾番修改。其他的動物繪畫書籍，通常會以不同的動物為基礎來編排，但這對我來說不合理。我的重點**不是**教你如何畫熊或馬，我希望你在看完書之後，能更廣泛地理解*所有*哺乳動物的力量，讓你不管在有沒有對照實物的情況下，透過運用一些簡單的規則就能畫出牠們。既然這本書是以「力量」的抽象概念為基礎，那以三個主要的哺乳類動物類別來區分章節非常合理吧！牠們分別是蹠行動物、趾行動物和蹄行動物。

　　這種方法還不足以畫出所有哺乳動物，所以我更深入研究。我的頓悟是，這些哺乳動物的主要區別，在於牠們的附肢或前、後腿的位置不同，而不是身體軀幹。這些不同之處決定了動物的移動速度。一般說來，蹠行動物比蹄行動物要慢得多。這兩種動物類型的身體設計，是用以兩種不同的方式來抵抗摩擦和地心引力。

　　我的研究讓我得到了另一個不可思議的發現，一個會改變我們看待動物的方式，進而改變我們與動物連結和繪畫的方法。現在跟我一起，透過一步步的繪畫過程來揭曉我的發現。

　　因為我是人，不是動物，所以我從人體解剖學開始，分析人類與動物身體構造的不同之處。永遠都要從你所知道的開始。讓我們一起探討這些步驟，更好地幫助你理解我的結論。

第一步

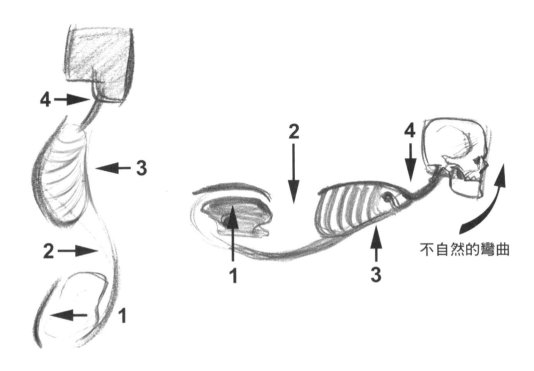

我們先從人體開始。為了方便說明，我在左圖的力量編上號碼，對應右圖中的力量。對於直立的人類，要留意的概念是它在律動運作的設計是由左到右的動力所決定。這種動力是由於地心引力不斷將人體往下拉造成的。我們的身體構造就是設計來應付這種拉力，對抗看不見的力量在人體上的不斷作用。

右圖橫向地呈現人體的力量。基本上，我們的臀部和胸腔／肩部區域支撐著我們對抗地心引力。我們的腹部和頸部／頭部區域則懸掛在支撐區域前後。

第二步
人類與動物的力量比較

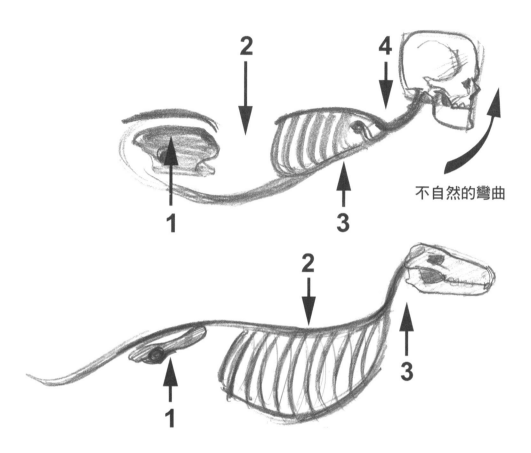

人體構造是適用於直立的，有四種主要力量來平衡身體軀幹的大部分區塊。這種力量的輪廓與動物相比時，就出現了一個很明顯的有趣差別：動物比人類少一個方向力。為什麼會這樣？動物的律動如下：

1. 臀部有向上的力量，與人類相似。
2. 再來，人體的下背有向下的力量。在動物中，向下的力量發生在脊椎更上面一點的位置，那裡的胸腔重量和內部器官被地心引力往拉下。這種差異將引導我們進一步調查。
3. 在人類中，第三個力量往上背向上推，但在動物中，我們發現最後一個力量往頸部和頭部推。所以在動物身上缺少的力量，是肩膀和上背部的向上力量。讓我們仔細看看這個區域的解剖學，弄清楚為什麼會出現這種情況。

第三步
正視橫切圖：人類與動物的肩胛骨動作比較

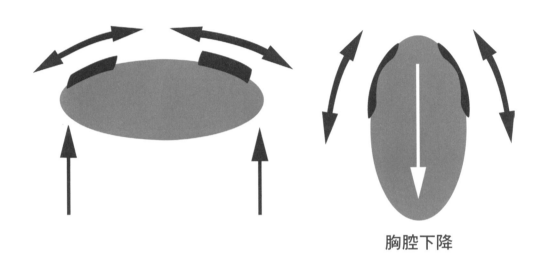

胸腔下降

這張圖比較了人類與動物的肩胛骨。

1. 人類胸腔的排列較為水平。肩胛骨沿著身體後側左右滑動，也可以在背部表面有一定程度的轉動。

2. 動物胸腔的排列主要是垂直的。這讓肩胛骨可以沿著胸腔的長軸滑動，但也使得動物無法將前肢遠離胸腔伸展，與此不同，更為人熟知的動作是臂躍行動（brachiating）。

第四步
肩膀區域的骨骼差異

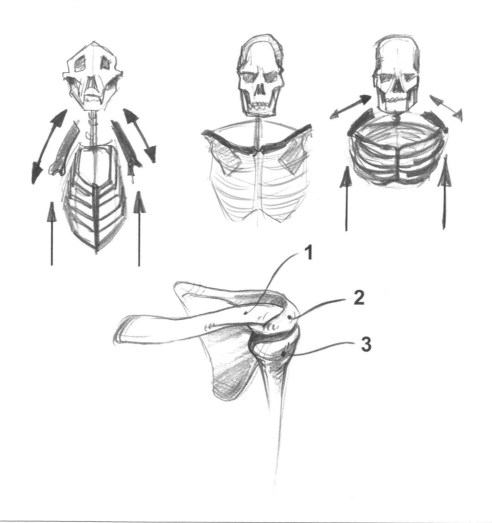

這裡的一些觀察非常重要：

- 靈長類動物和人類都有鎖骨。上圖下方的特寫圖呈現出，鎖骨（附著在胸腔上）、肩胛骨、肱骨或上臂骨都是相互緊扣在一起的。這點*非常重要！*為什麼？

- 這張圖片顯示，如果一個人將身體水平橫擺，類似做出伏地挺身的姿勢時，由於剛才討論過的結構鏈原因，骨骼需要支撐他的胸腔和上半身。這個觀察很重要，因為如果我們移除鎖骨，肩胛骨就沒有任何固定的附著物，上臂的肱骨也沒有！我說明清楚一點，這表示動物身體前端的所有重量，都是由滑動的肩胛骨和周圍的肌肉支撐。身為人類，我們在做伏地挺身，身體呈現橫向姿勢時，胸腔和內臟由鎖骨、肩胛骨和肱骨的骨骼結構支撐！而動物不具備這種骨骼支撐！

- 動物的胸腔和所有內臟器官，都由兩個前肢支撐著。這對動物有多少力量，以及力量的位置來說至關重要。

大揭曉！

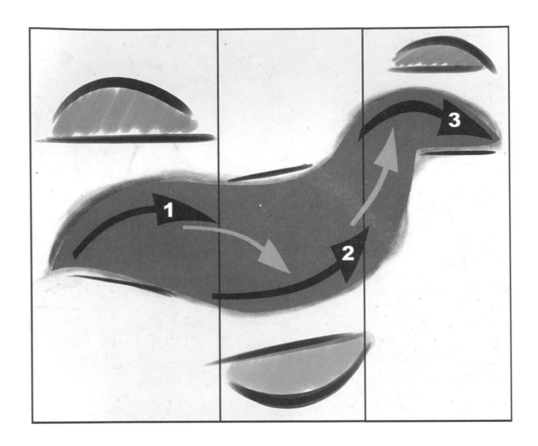

這是有力量的動物輪廓。其他的動物都會從這裡開始延伸。是不是很漂亮？效率完美至極。這個形狀分為三個部分。每個部分包括一個直線到曲線的形狀，與相鄰的下一個形狀連接起來。我另外畫出直線到曲線的形狀，來表現出形狀的方向。我們來討論一下：

1. 這個區域代表臀部區域向上的力量。因為脊椎與臀部相連，所以發生了這個作用。這個區域的底部形狀提供了一條直線來支撐向上的力量。

2. 這個部分呈現出我們前幾頁所討論的內容。第二區域代表地心引力將動物的胸腔和器官往下拉的力量。在這裡，力量的主要變化與人類力量的差別很大。沿著背部的直線顯示動物從第一區域到第三區所需的重量支撐。

3. 這裡的反作用力透過頸部的結構將頭部抬起。動物結構的自然方向愈水平，脊椎就會連接到顱骨愈低的位置。

形體

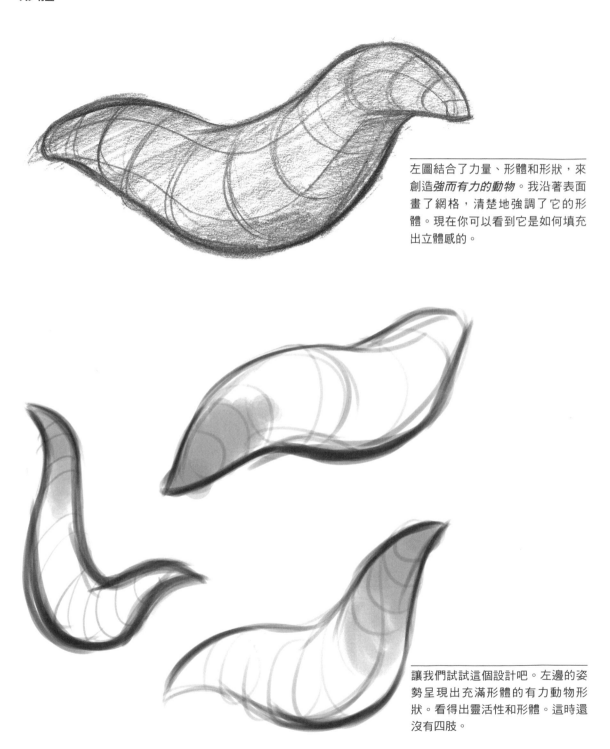

左圖結合了力量、形體和形狀，來創造*強而有力的動物*。我沿著表面畫了網格，清楚地強調了它的形體。現在你可以看到它是如何填充出立體感的。

讓我們試試這個設計吧。左邊的姿勢呈現出充滿形體的有力動物形狀。看得出靈活性和形體。這時還沒有四肢。

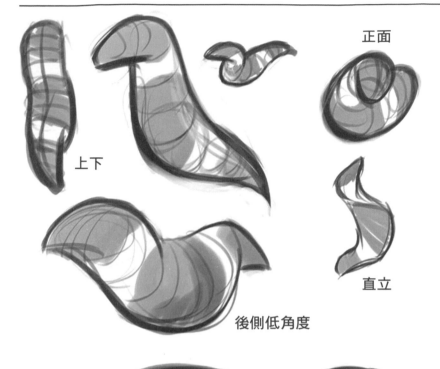

正面

上下

直立

後側低角度

現在來添加一點身體構造，前頁有力動物的快速草圖呈現出代表頭部、胸腔和臀部區域的灰色調。

簡單的形體和重疊的線條為我們提供了透視感。這些簡單的形體讓我想到我們待會兒要討論的第一個動物。

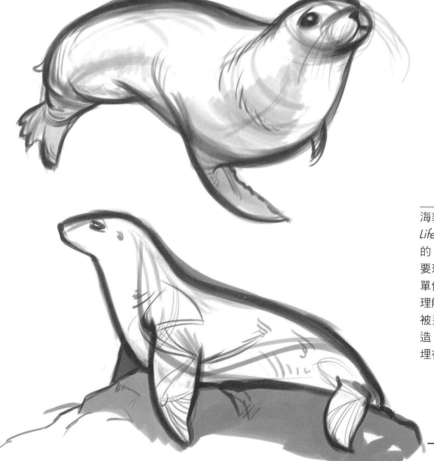

海豹！正如我在 *FORCE: Dynamic Life Drawing for Animators* 中提到的：「要學習繪製哺乳動物，首先要理解海豹的簡單形體。」這個簡單俐落的身體形狀，能夠讓你充分理解有力量的哺乳動物。你不需要被連接前肢和後肢的額外身體構造，搞得一頭霧水。大部分構造都埋在哺乳動物體內。

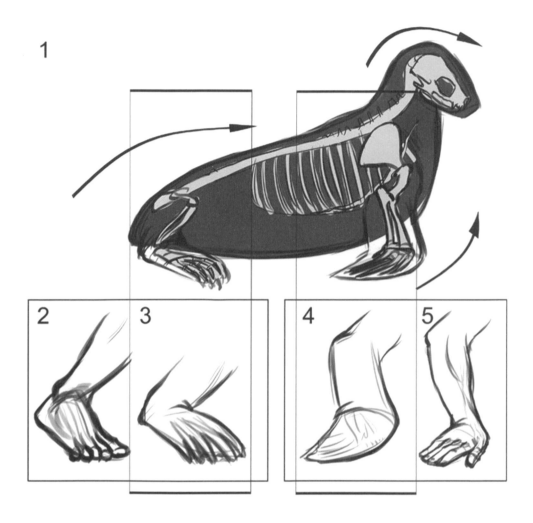

這是我們的第一個動物與人類的對照圖，用來清楚呈現動物不同面向的簡圖。在本書的章節中，我會用同樣的編排方式來呈現其他動物。以下是牠們提供給我們的不同領域和資訊：

1. 這是根據有力動物形狀所畫出的海豹輪廓，以及牠體內的骨骼系統。在這裡，我們還會發現繪製形狀有三種主要力量。
2. 人類的後腿和腳與我們所要討論的動物進行比較。
3. 下拉的圖是海豹後肢與人類腿部的比較圖。
4. 下拉的圖是海豹前肢與人類手臂的比較圖。
5. 人類手臂與哺乳動物的前肢比較。

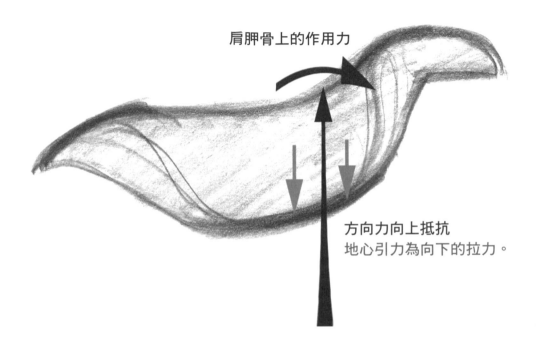

肩胛骨上的作用力

方向力向上抵抗
地心引力為向下的拉力。

在畫動物時,要注意動物的肩胛骨上緣突出於身體背部的邊緣線。這個突出的位置就表示會有垂直方向的作用力,抵抗著地心引力。這個突起位置讓很多畫家在畫肩胛骨向上的力量以及胸腔向下的力量時,經常產生混淆。是的,由於肩胛骨與鎖骨之間少了連接,肩部區域這種向上的力量與胸腔形成了一個懸橋式的結構,但是不要忘記,胸腔往下的作用力會掃向脖子。

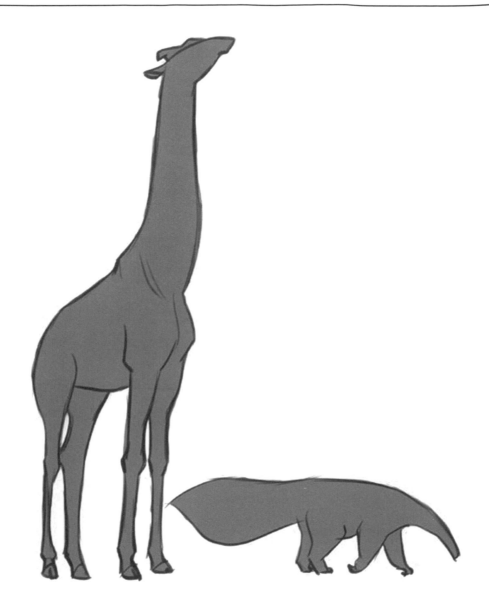

輪廓對比的一個明顯例子，就是長頸鹿和食蟻獸。長頸鹿吃金合歡樹的葉子，所以牠們有很長的脖子和腳。牠們的肩胛骨很大，形成了身體的大三角形，支撐著沉重的前端。另一方面，食蟻獸吃螞蟻。牠們用粗短的腿在地上跑，用吸塵器般的口鼻搜尋和吸起食物。牠們的鼻子向地面彎曲，而不是往上彎。

由功能而衍生出來的身體構造，就是動物各有不同輪廓的原因。

為因應現代演化而來的功能，會讓動物軀幹的輪廓有大幅的改變。動物的生長環境塑造出了最高效的構造。動物解剖學的設計源於動物的飲食習慣、運動方式、保護和狩獵的方法。這種設計源自於環境：溫度、地形、食物來源等。

根據不同的體力消耗，動物的肺部大小也就各有差異，也會改變輪廓。

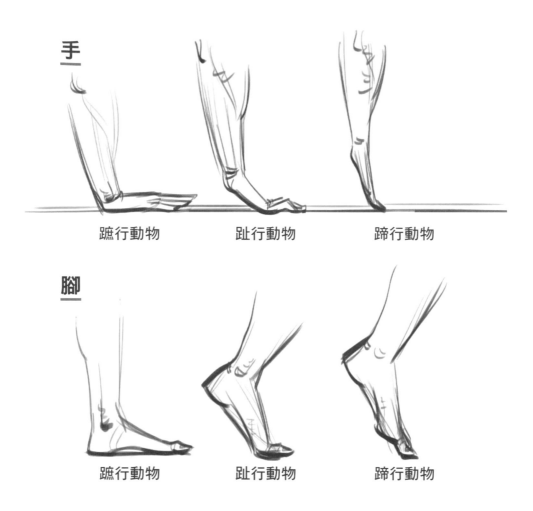

手

蹠行動物 趾行動物 蹄行動物

腳

蹠行動物 趾行動物 蹄行動物

讓我們討論不同類別的動物運動或步行方式。如剛才所說,整本書中,我都會比較人類與動物的身體構造差異。因此,上圖顯示出根據人體解剖學而出現的不同動物類別。牠們動作的方式是這樣的:

1. 蹠行動物:這些動物將整個手部和腳部都著地行走,與人類相似。
2. 趾行動物:這些動物用腳趾行走,但我更常看到牠們用四肢的掌墊行走。
3. 蹄行動物:這些動物用指尖或腳蹄走路。

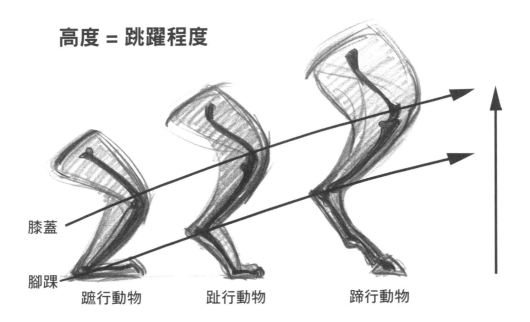

高度 = 跳躍程度

膝蓋

腳踝

蹠行動物　　　　趾行動物　　　　蹄行動物

上述概念呈現出以下發現：不同動物的關節高度差異會增加動物跳躍、步幅的長度，進而增加了該一類動物的移動速度。但有些動物會打破這個通則，例如世界上最快的陸地動物：獵豹。獵豹是趾行動物，但牠們的最高速度比任何蹄行動物都還要快，換句話說，獵豹雖然是趾行動物，但移動速度卻比蹄行動物的馬兒還要快。

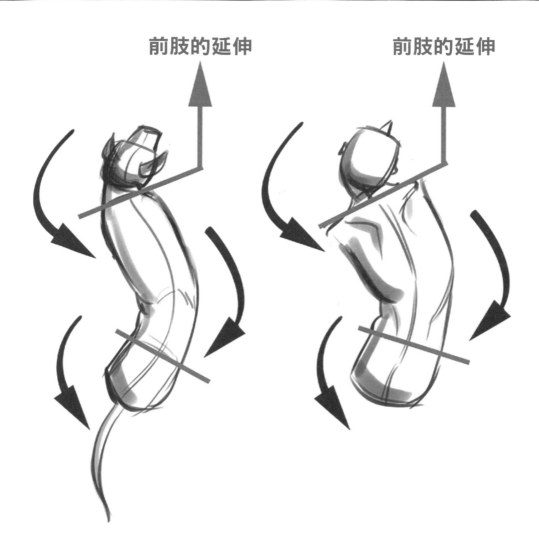

動物要能向前移動，就必須有兩個力量方向來產生第三個力量。一個方向是垂直的：動物的腿必須抬起，離開地面才能向前移動。第二個方向是水平的：動物必須平行於地面移動。上圖顯示哺乳動物向前移動的方式。前肢往前方的空間伸出去，身體和頭部就產生了律動，因此有了往前的動作。胸腔和臀部之間的搖動產生律動。胸腔的一角向上偏移時（右邊的比較圖），手臂就會往外伸展。

另一種描述方式如下：

　1. 胸腔傾斜，如灰線和箭頭所示。
　2. 這個動作讓前肢能夠向前伸。
　3. 胸腔傾斜時，臀部也會跟著傾斜，讓後腿能夠運作。

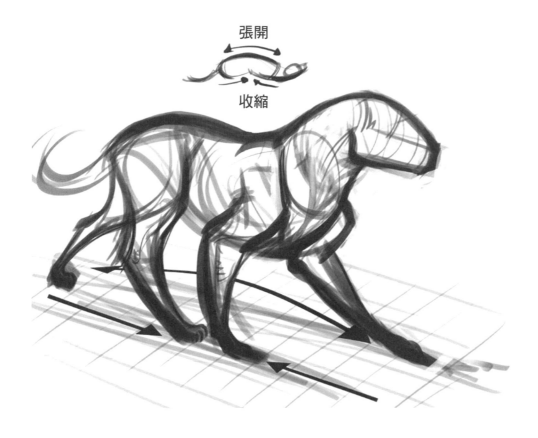

讓我們用簡單的觀察繼續討論。哺乳動物走路時，一側會伸展，另一側會收縮，或者說是縮小前肢和後肢之間的空間。

我在華特迪士尼動畫公司參與《獅子王》的製作時，動畫團隊有一個超棒概念：某一側的後腿向前走時，似乎把同一側的前腿向前踢。因此，右後腿與右前腿的距離縮小時，後腿感覺好像把前腿往前踢了。踏在地面上的後腿取代了前腿所承受的重量，這樣右前腿就可以向前邁步了。這種模式會在動物左右側相對發生，讓動物能用四條腿行走。

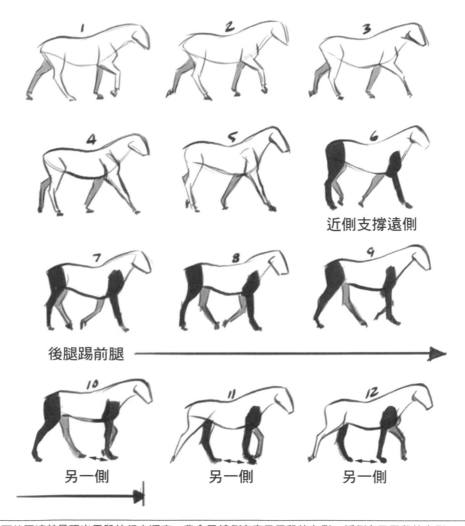

近側支撐遠側

後腿踢前腿 ⟶

另一側 ⟶

另一側

另一側

上面的圖清楚呈現出馬兒的行走順序。我會用*遠側*來表示馬兒的左側，*近側*表示馬兒的右側。

1-10 的圖顯示遠側後腿如何將前腿往前踢。

6 顯示胸腔和肩部區域在最低處，臀部區域在最高處的時候。此外，近側的前後腿支撐著馬兒的重量，使遠側前後腿能夠移動到支撐位置。

9 顯示胸腔和肩部區域在最高處，臀部區域在最低處的時候。

6-10 顯示近側的兩條腿如何支撐換腳時的重量。一定要有某些腿承受重量！

10 在這短暫的時刻中，有三條腿踩在地上。

11-12 因為右後腿現在需要將右前腿往前踢，所以是另一側的腿承受身體重量。

由於某一側的腿正在執行往前走的動作，另一側的兩條腿就負責支撐動物的重量。這是一般四足哺乳動物行走的方式。

觀察正在跑的動物時，請記住這件有趣的事。動物有一個先踩在地面的前導腳（lead foot），前導腳踩的方向相對於轉彎方向。舉例來說，動物正在跑步並向右轉，則前面的兩隻腳中，會是右腳先踩地，左腳或是外側那隻腳則是要保持身體平衡。前導腳承受著動物的體重。摩托車的運作方式跟這個情況很類似，你傾斜的那一側首當其衝，那是摩托車高速轉彎的方向。除此之外，動物的後腿就像是引擎；後腿帶動身體往前衝時，前腿就負責控制轉向。

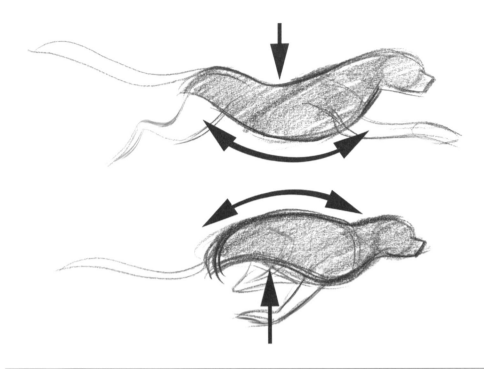

動物的輪廓顯示出牠的彈跳特質。動物奔跑時，全身都會出現新的運動模式。脊椎不只會從左到右彎曲，在速度更快的陸地動物中，脊椎也會上下彎曲。獵豹是一個誇張的例子，如上圖所示。脊柱的彎曲讓獵豹有著比多數動物更大的前後伸展空間，產生巨大的伸展距離，進而使獵豹能以極快的速度行進。

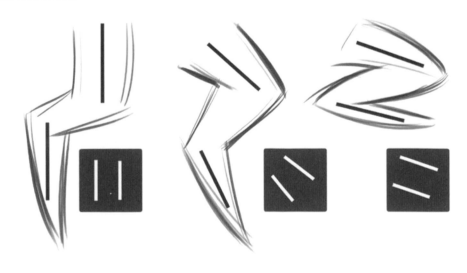

這三張圖畫的是動物的前肢或後肢。每個灰色框內的兩條白線表示：前肢中的肩胛骨和前臂的角度，*或是*後肢中的大腿和腳的角度。我在這裡要表達的要點是，一般來說，肩胛骨或大腿的角度幾乎會與前臂或腳的角度平行。

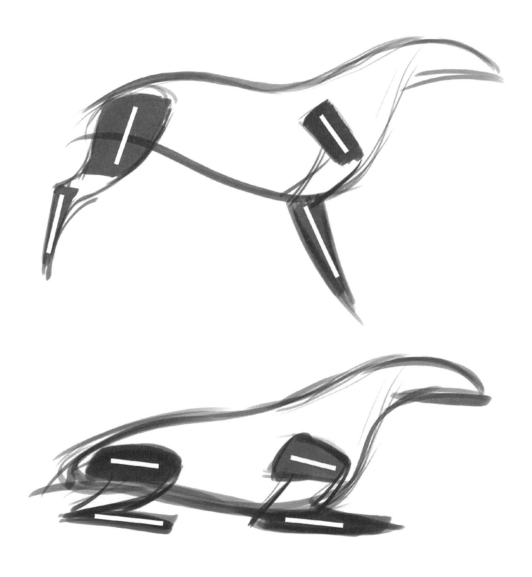

這兩個例子說明了這個觀察的實際情況。上圖顯示了動物站立時的樣子，下圖呈現的是趴下時的樣子。看看前述的構造關係中所呈現的平行線。在迪士尼，這被稱為折疊椅概念，因為折疊椅有著簡單的鉸鏈連接平行桿，可以打開和收起。這是由椅子或動物的身體構造所造成的。

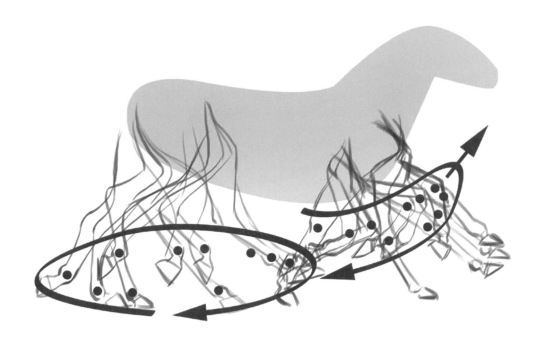

在我之前的書中都沒有描述過的，是力量在同一幅畫裡的更高層次表現。在這張圖中，多個區域或圖案中所發現的力的走勢呈現出了力量的概念。

馬的前肢和後肢的力量路徑，會跟著四肢的第一關節〔類似於人的跖球和掌指關節〕和前肢的腕關節。前肢的路徑在腿部踏到地面之前，有著強有力的高峰點，以支撐動物的重量。這可以在右邊的箭頭路徑中看到。相較之下，後腿路徑的橢圓形則較無那麼強烈的動作變化。

這一章是本書中最重要的部分，定義了力量，以及力量與動物間的關係。請多次閱讀和參考，才能充分融會貫通。你的理解程度決定了你在接下來的章節中，會取得多少成功。

第二章

蹠行動物（慢速陸地動物）

　　蹠行動物的例子有：草原土撥鼠、浣熊、負鼠、熊、袋鼠、鼬鼠、小型老鼠、貓熊、大型老鼠、松鼠、臭鼬和刺蝟。

熊

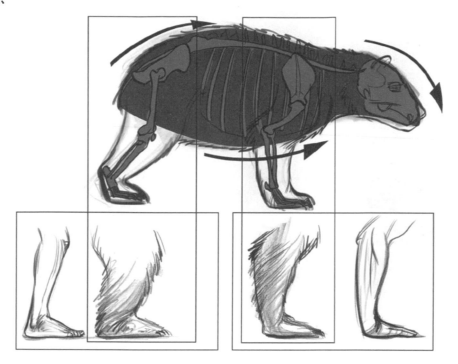

這是蹠行哺乳動物——熊的基本剖面圖。我們在第一章討論的內容中，還記得肩胛骨是沒有連接到胸腔上，但臀部是有的。這給了我們哺乳動物的力形。接著，我在熊突出的前肢以及後肢上，疊加了對齊的矩形方框，並且在肢體旁邊加上了相對應的人體構造。簡而言之，你可以看到兩者有多麼相同。

蹠行哺乳動物與人類的比例和構造非常相似，因此是最容易理解並畫出的動物。每種動物都要注意膝蓋、肘部、腳踝和腕關節，位在身體底部和地面之間的位置。

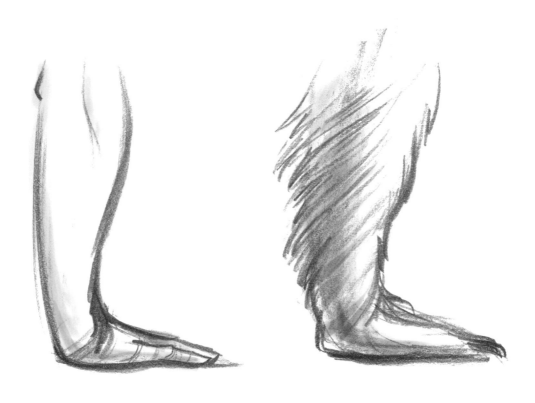

上圖比較了人類與蹠行哺乳動物的手。這裡的相似性，是本書中所涵蓋的所有動物類型中最接近的。這些哺乳動物的前爪，基本上與人手的行為相同。

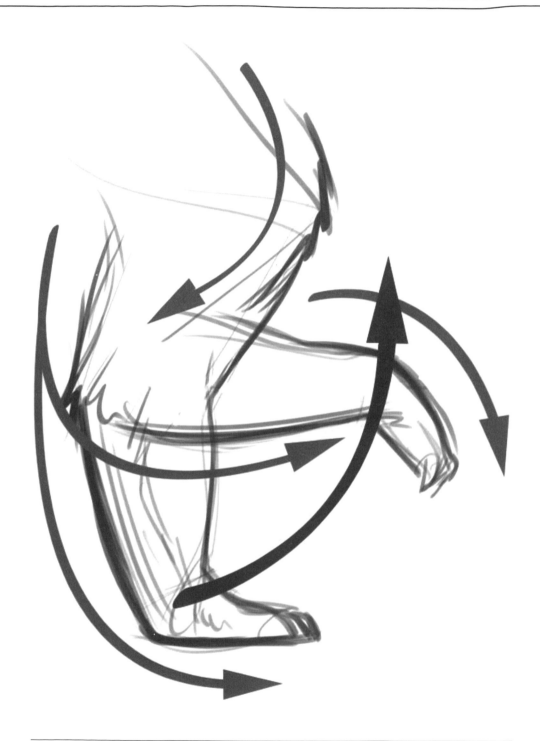

力量從肩部向下移動，然後作用於後肘，並向下至手腕。蹠行動物彎曲手腕時，力量將跨過前臂來到手腕的頂端，產生另一種律動，如上圖所示。

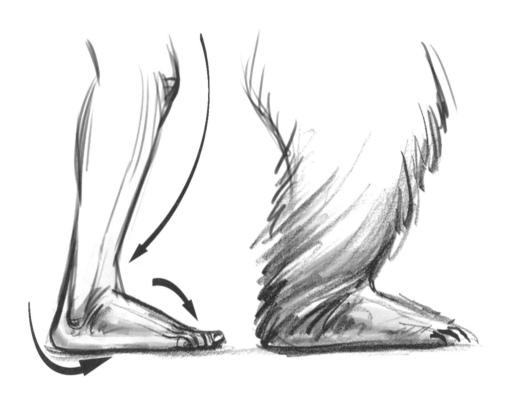

蹠行動物的腳也非常類似於人腳。膝蓋關節通常不會處於鎖定的位置，因此力量會沿著整隻腿的前側向下移動，然後作用在腳踝後側。這個新的方向力接著會移動到腳背，然後以較小的律動移動到蹠球再從腳趾出去。

大灰熊

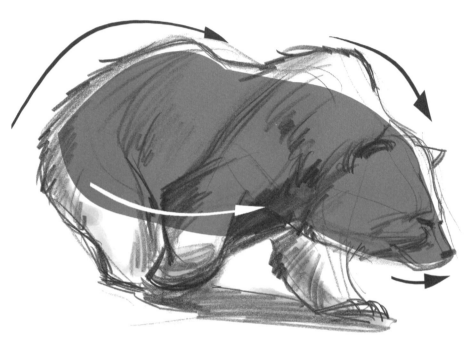

這隻大灰熊正在輕快地步行。注意牠近側的前後腿是如何靠近的，而在遠側的前後腿是分開的。如果我們回到前文同一側後腿踢前腿的概念，那熊的右前腿剛剛被踢了，這就是為什麼它在空中並正要往灰熊前面的位置踏過去。我也畫出了灰熊的力形，並介紹了身體中的三個主要力量移動方式，以及在向上翹起的口鼻部位那裡的較小力量。

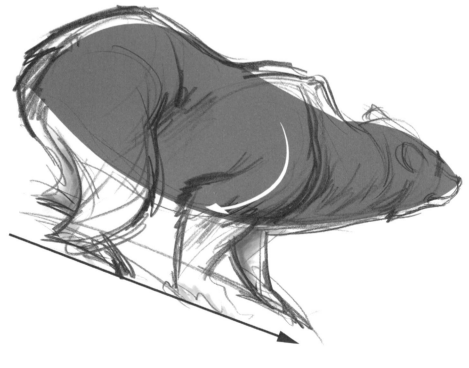

從灰熊肩膀上的力量走勢，可以看出牠努力抵抗地心引力。如你所見，灰熊站立的向下坡度，導致所有重量被拋到身體的前端，尤其是肩膀。灰熊的前肢做出了支撐的動作，而後肢試圖抵抗下滑的斜坡。

觀察力量走勢的形狀，有助於瞭解我之前描述的前後肢關係。這些元素結合起來，為我們提供了灰熊周圍環境的畫面。

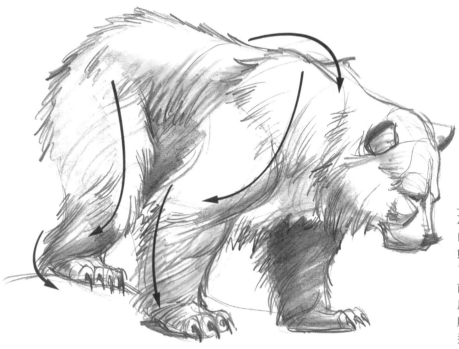

灰熊的名字來自於牠們斑白或灰白色的毛,這是灰熊有別於其他熊類的特徵。左圖中,我標示出了前肢和後肢的力量走勢。注意前腿力量的長度。力量從上面的肩胛骨開始,然後向下移動到肩膀,在那裡轉移到前臂後側,創造出律動。

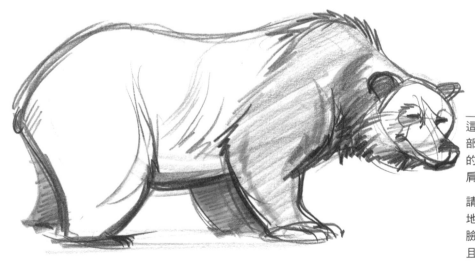

這張圖中,我最喜歡的是胸腔底部和腹部開始的地方,所捕捉到的重量。我希望你能看到臀部和肩膀支撐懸著的身體重量。

請記住,腹部的力量會快速有力地移動到頸部頂端。我在灰熊的臉上加了一些特色,強調牠那長且彎曲的鼻子。

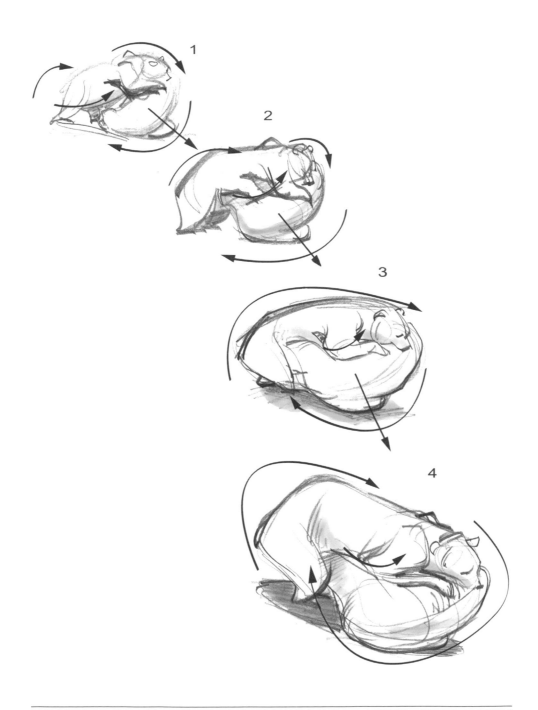

這裡有兩頭公灰熊在玩耍。在牠們的關係中，占優勢的灰熊位在金字塔頂端，這張圖再次證明了原因。上圖間的轉變，說明了領袖灰熊階級壓制年輕灰熊的過程。注意最下面那張圖中，最遠側的箭頭角度變化，以及它如何以順時針方向移動，呈現出上面那隻熊的作用力變化。

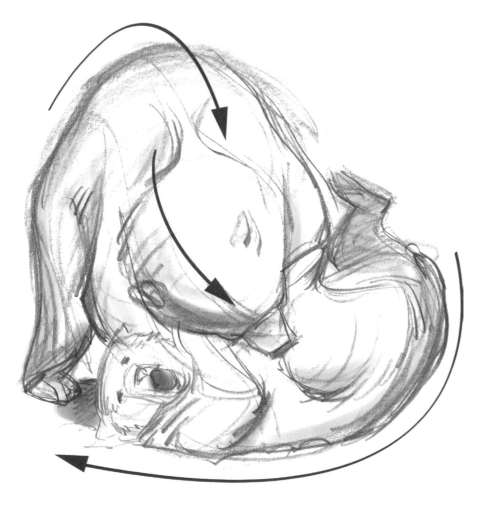

這張圖是相同兩隻熊的結尾動作。兩隻熊彼此間的力量關係,可以看出力量上主從關係的金字塔。現在你看到的是兩隻動物之間的方向力和作用力關聯,而不只是在單一隻動物身上發現的力。

上面那隻灰熊的力量正往下壓在另一隻熊身上。這是一個作用力和反作用力的簡單例子。

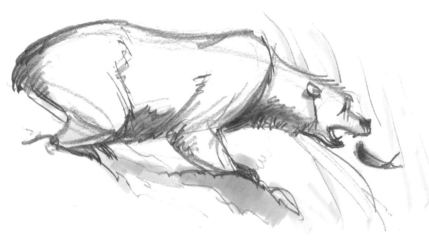

捕食鮭魚,這是灰熊最擅長的。這傢伙距離享用美食只有幾步之遙。看看牠前腿和後腿的收縮力量,擺出捕食的姿勢。

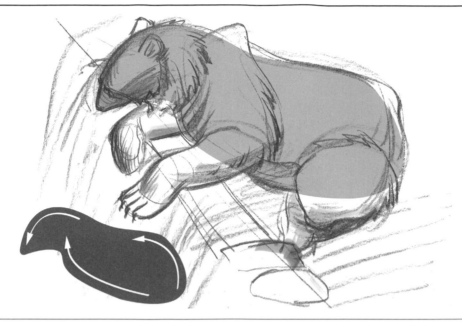

這隻灰熊舒適地坐在小瀑布上，享受著涼爽的泉水。為了方便你觀察，我將熊的力形另外畫出來，你可以看到在這個形狀中發現的三種主要力量。熊的頭部像箭頭的尖端形狀。

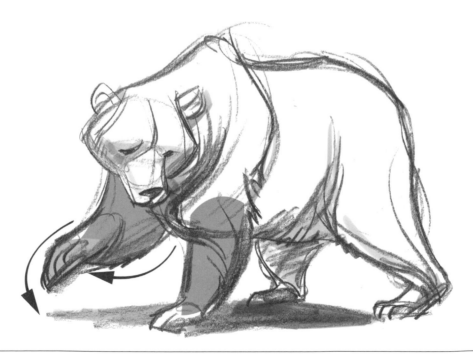

熊的左前腿支撐著上半身的重量，因此才會有肩胛骨突出的效果。我在這張圖中也添加了設計，使用直線到曲線的概念。看看右前腿和左前爪的形狀。灰熊為下一步做好準備時，其姿態上以簡單的直線到曲線形狀營造出優雅的律動。

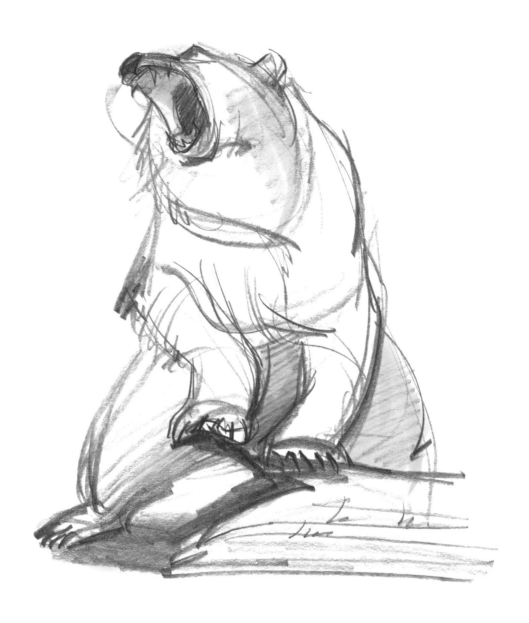

灰熊是體型較大的棕熊之一。站在八到九英尺標竿上的這傢伙，看起來不太開心。我特別注意的一個地方是圖左側的手腕。熊的身體是一個向左掃的大弧。

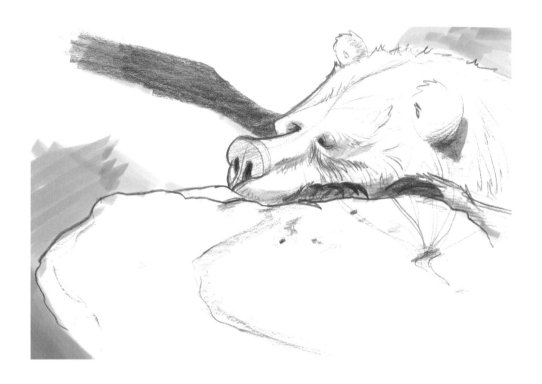

這張插圖展現灰熊臉上的設計概念。我的思考方式是先理解灰熊的精髓是什麼，並以此為根據將設計想法推到極致，成為設計的核心。當我看著這張圖片時，看到小眼睛，還有長弧狀的口鼻。熊的鼻子本身很大，這張插圖的代表著休息和平靜。我還用了一個類似樹枝的形狀，引導你看向灰熊的眼睛。

我喜歡密集的黑爪貼著毛茸茸的臉，以及耳朵大小的差異讓圖片有一點透視上的深度感。

阿拉斯加棕熊

上圖是一隻阿拉斯加棕熊的特寫，還有另一隻在短瀑布頂端捕鮭魚。畫左上角的棕熊時，我想到
牠那像大盤子的頭頂、眼睛和臉頰間的陡峭切面，以及長長的箱形鼻子。熊在捕魚時是一個有趣
的寫生時刻，我很喜歡熊高高興興走到溪岸邊享用獵物的樣子，當牠緩步離開時，我試圖捕捉牠
後腿壓緊而縮短的樣子。

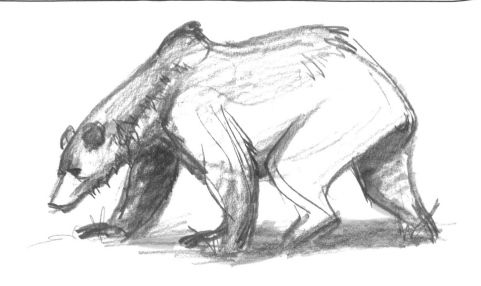

阿拉斯加棕熊的體型超大！牠們可以重達一千五百磅，站起來約九英尺。牠們背部大而隆起的肌肉可以提供很好的挖掘能力。

棕熊、灰熊和科迪亞克棕熊（Kodiaks）除了棲地以外，基本上是相同的。因為不同棲地的關係，牠們的大小也略有不同。科迪亞克棕熊在科迪亞克島上，食物供應充足，而且幾乎沒有掠食者。

注意牠們的後腿明顯與人類相似。同樣地，因為與人類構造比較起來很相似，所以蹠行動物是比較好畫的動物。

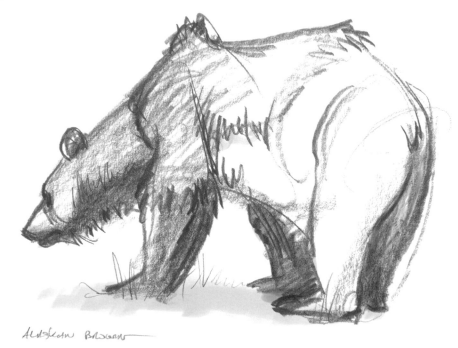

這張圖中的後腿看起來比上一張圖裡的更像人類。這隻熊有巨大的手臂和肩膀來承受牠的體重。肩胛骨、頸、頭附近的長毛，很像獅子的鬃毛。

北極熊

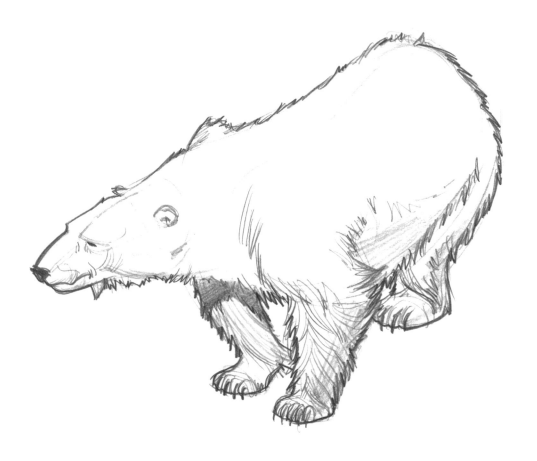

哺乳動物的毛愈長，畫出牠們的動作和力量時就愈有挑戰性。在這張北極熊的圖中，看看我們是
怎麼描繪力量的走勢從後側頂部向下快速勾勒到腹部，再到眉毛頂部然後斜下到臉部來。

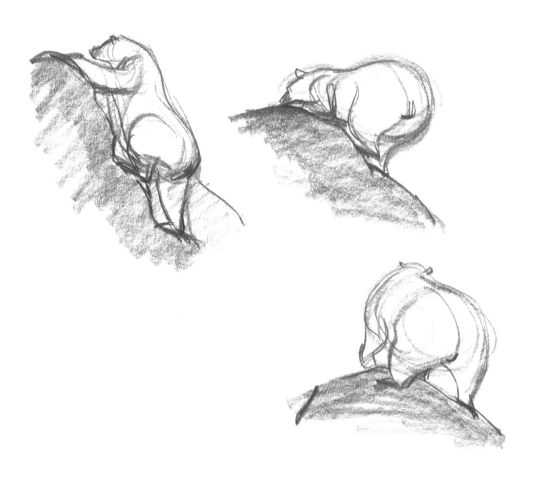

看著這隻上千磅的北極熊輕鬆地爬上岩石坡，真是有趣又奇妙。要成功攀爬取決於牠能否處理身體後側所有重量的能力。第二張圖顯示了熊將自己拉到岩石上以借力使力，同時讓身體後側爬上坡。北極熊在牠舒適的皮毛中完成這一切。北極熊的外毛被稱為針毛，是中空的，可以提供絕佳的絕緣效果！由於這種絕緣效果，紅外線攝影機幾乎無法從北極熊身上拍攝到熱能。

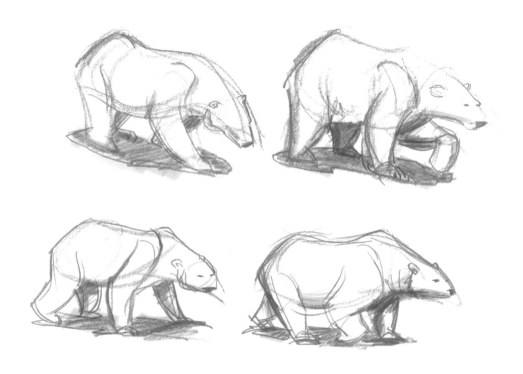

北極熊和其他的熊一樣，用後腿踢著前腿向前行走來支撐體重。科學家發現北極熊是棕熊的後代。由於環境和獵物，牠們的脖子和鼻子隨著時間演進而變長了。這種身體構造的改變，使得牠們能夠突破冰層，並突襲牠們最喜歡的食物：海豹。牠們的肉墊大腳可以舒適地在冰上行走、在水中暢游。牠們還有短而鋒利的爪子來協助適應地形。

浣熊

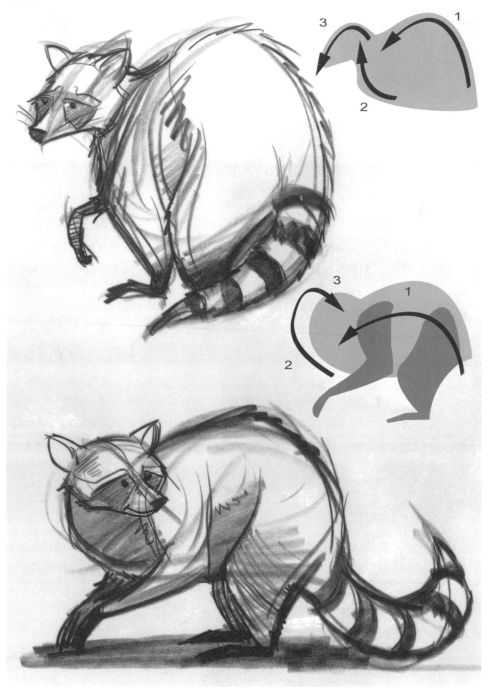

上圖的浣熊有三種主要力量來描繪律動和設計。在下面那張力量示意圖中，可以觀察到一件有趣的事情。因為浣熊旋轉了頭部的角度，第二個區域轉入第三個區域。

這是一隻在躲避捕食者的浣熊。看看牠後背的力量是如何往下到腿上的。你可以看到我一開始掃過去的力量。接著從這個力量出去後，有律動地移動到胸部，再往上到頭頂。

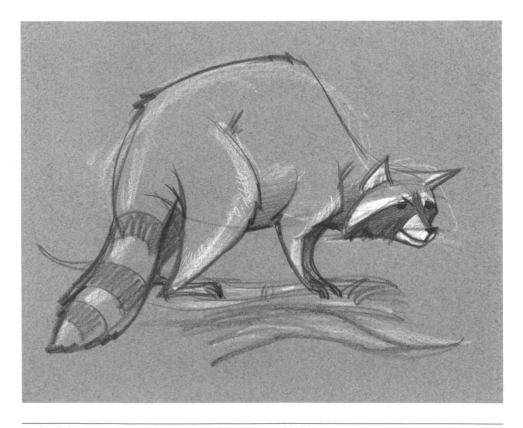

這是一個加了風格的浣熊版本。我增加背部的高度，並簡化前後腿的形狀。

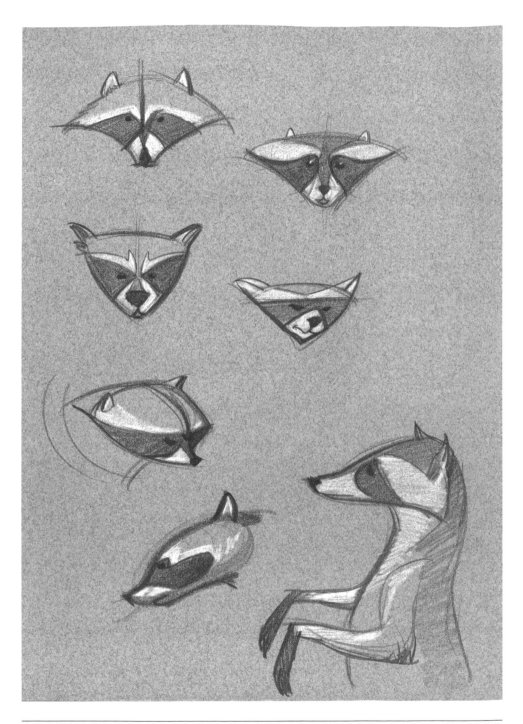

由於浣熊的臉很像戴上面具一樣，我想我會把它當作一個設計元素來發揮。上面的前幾張圖是我在研究頭部與面罩的形狀關聯，然後我決定畫看看四分之三視角下的面具角度會如何。浣熊往右下角看的這個設計中，我把頭頂的大平面和小鼻子畫得更清楚。右下角的最後一個設計，呈現出我對頭部和手部形狀的看法。我調整了它們的長度和寬度。

袋鼠

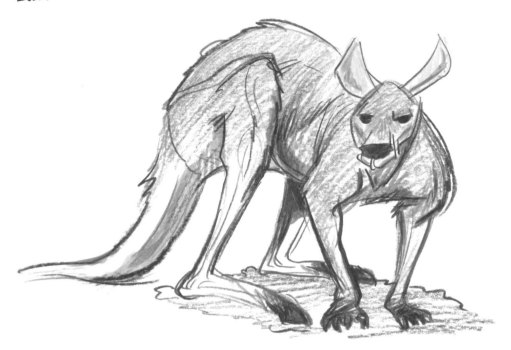

袋鼠的身體基本上是一個直線到曲線的力形。這種形狀由臀部結構和大型的蹠行腳部支撐著。說到前肢，袋鼠與人類非常相似。

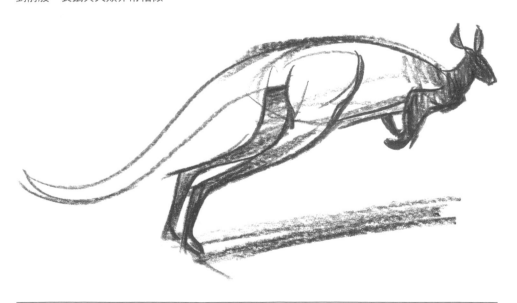

袋鼠後腿的伸展範圍很驚人。這個了不起的範圍，讓袋鼠能以超過每小時四十英里的速度飛躍得很遠。在這裡，你可以再次看到身體清晰的力形。

齧齒動物
老鼠

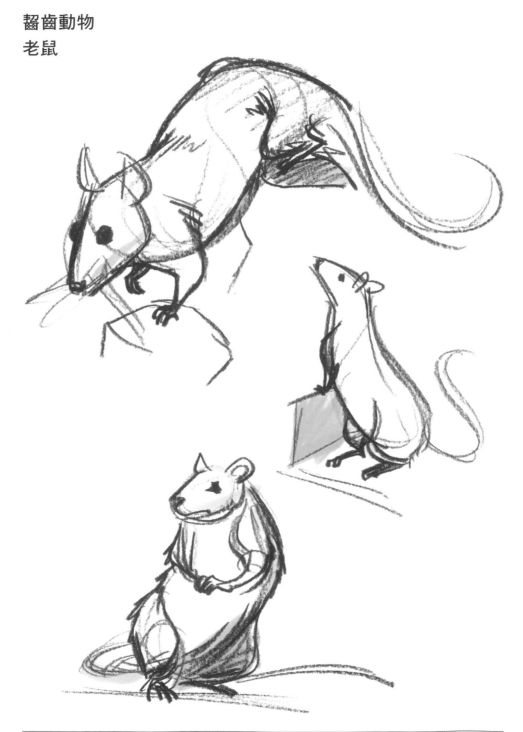

是的，齧齒動物屬於哺乳類的蹠行動物，牠們基本上就是用平坦的手腳跑來跑去。牠們跟海豹很像，有簡單的流線型身體，非常適合用來進一步瞭解簡單的力形。

松鼠

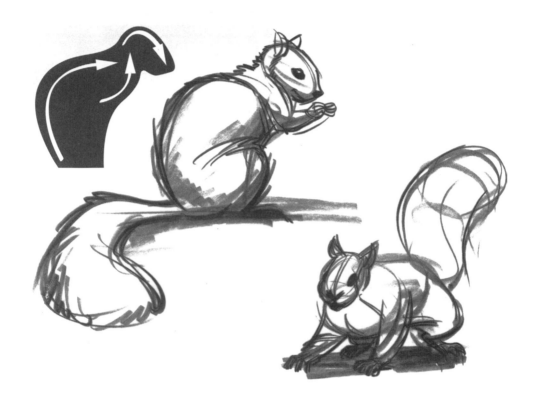

這是另一種常見的蹠行動物：松鼠。左上角顯示松鼠身體內的力形。我還加了三個主要力量來描繪這個形狀。下圖的松鼠有較強的正前縮距透視現象，但只要你記住主要的三個力量和力量形狀，重疊的區塊就能描繪出形體。

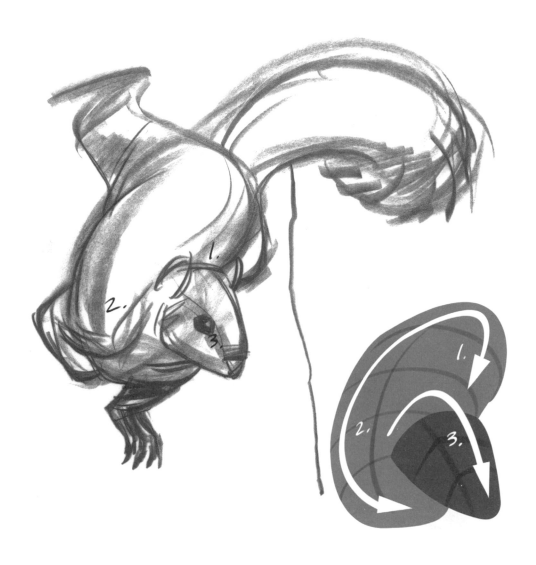

松鼠的爪子讓牠能輕易從樹上獲取食物，以及保護自己不被掠食者攻擊。這傢伙幾乎只用一條前腿支撐所有的重量，而另一條腿準備著下一步。尾巴用於進一步的平衡。

右下角顯示了牠的力形。數字標示出三種主要力量。因為我們是從上方看著彎曲身體的松鼠，我們可以把第一個力量附著到第二個力量上。接著第二個力量與第三個銜接起來，代表頸部和頭部的力量。

除了形狀以外，我還用幾條曲線來繪製形體，用結構來填充形狀。

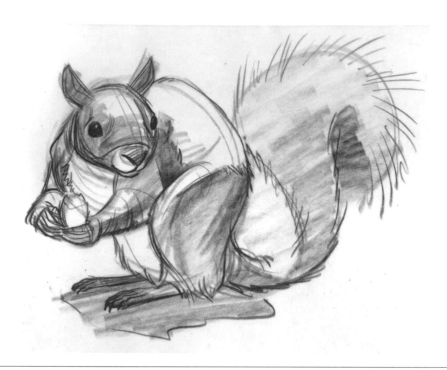

這張圖遵循前兩張圖的規則。我添加了一些灰調子，來進一步強調腿的結構和頭的圓度。

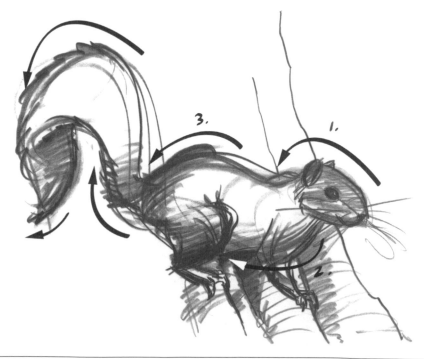

這張側面圖中標示了松鼠的主要力量。還有更多的力量穿過牠們有律動的長尾巴。

草原犬鼠

畫草原犬鼠很有趣。簡單的力形和短毛，用看的就很容易理解。牠很像有四條腿的麵粉袋，跑步、跳躍、縮起和伸展。

蜥蜴
科莫多龍

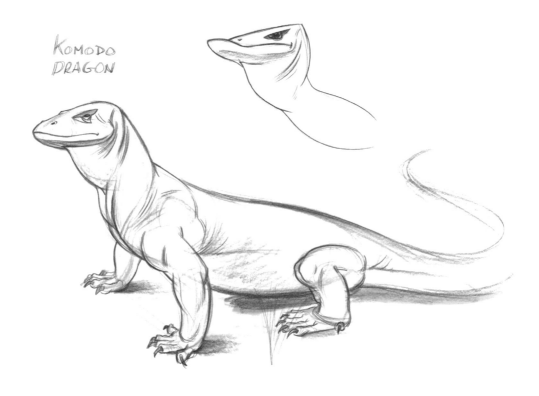

我把這傢伙放在這裡，讓你知道蜥蜴也是蹠行動物。本書中的其他動物都是哺乳動物，但這個傢伙是爬蟲類，也是蹠行動物，所以你在畫爬蟲類時，要記住適用於蹠行動物的力量規則。

靈長類動物
大猩猩

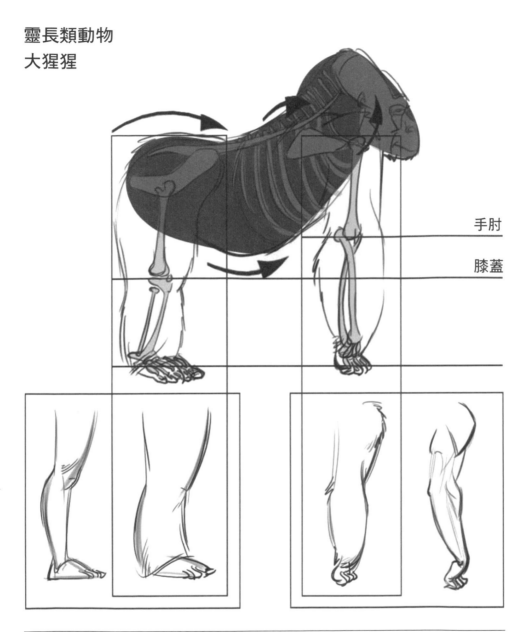

手肘

膝蓋

在說明蹠行動物時，就必須提到靈長類動物。由於靈長類動物有鎖骨，因此大猩猩不適用於動物的力形。乍看之下，你可能認為牠們看起來像一個用四肢行走的人，但牠們其實跟人類很不一樣。牠們缺乏人類脊椎中，可以讓我們直接行走的「S」形曲線。另外，如果我們用四肢行走，由於我們的腿比手長，身體將會向前且向下傾斜，造成臀部比頭部高的狀態，這個角度會對脖子造成很大的壓力。就像本書中提到的其他動物類型一樣，靈長類動物不是天生就用四肢奔跑。根據不同的種類，靈長類動物可分成多種的運動習性：樹棲（爬到樹枝上）、懸吊（懸掛在樹枝上）、跳躍（在樹枝間跳行）和陸棲（在陸地上行走）。根據靈長類動物的體型大小，可以簡單快速地確定其運動習性。較小的靈長類動物以樹棲為主，而較大的靈長類動物是以陸棲為主。大猩猩是陸棲動物。

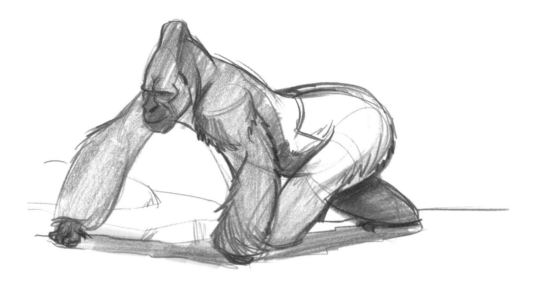

靈長類動物生理構造上的細微變化，讓大猩猩比人類能更有效地用手腳行走。大猩猩被稱為指節撐行者，因為牠們用四肢的指關節行走。牠們手部的長手指可便於攀爬，也可以用於四肢走路。這隻大猩猩笨拙地用後腿行走。

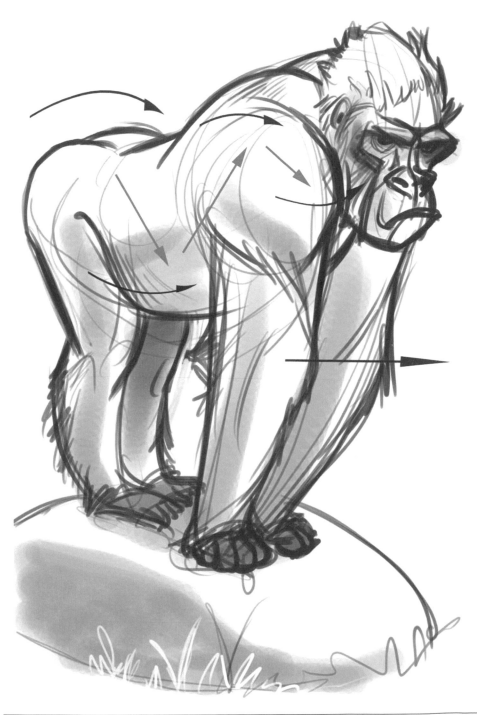

大猩猩手肘有超伸現象（過度伸展），所以在畫大猩猩行走過程及以四肢站立時要注意這一點，如上圖所示。這是與人類及其他動物有些不同的地方。圖中的黑色箭頭表示方向力，灰色箭頭表示作用力。

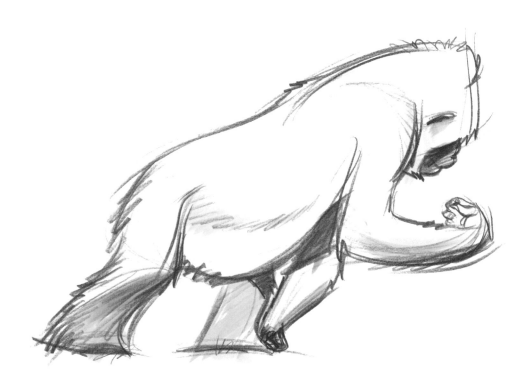

這幅大猩猩較有侵略性的形狀構成了具有速度感的姿態,將力量掃到右上方,把注意力帶到手與頭部的關係上。強烈的負形中傳達出很棒的故事性。大猩猩在想什麼?因為有遠側的手和腳作為支撐,大猩猩的近側手腳可以像這樣張開比較長的時間。

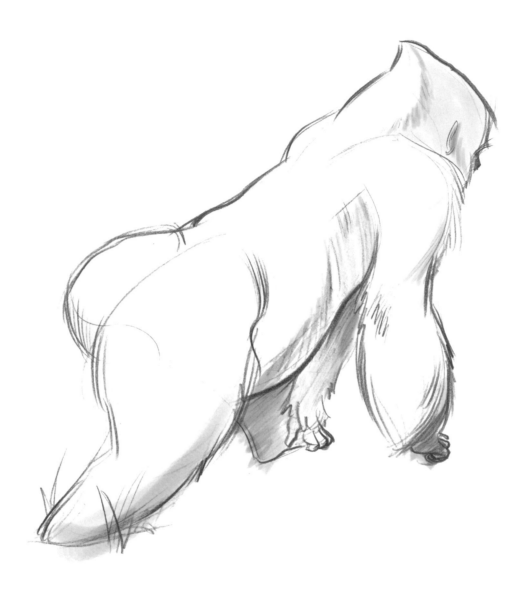

注意到肩頸的隆起現象。這是由伸展的脊椎或胸椎造成。所有動物都有這些胸椎。而肌肉附著在胸椎上以懸吊的方式支撐沉重的脖子和頭部。長頸鹿的胸椎非常巨大，讓牠們的長脖子能夠作用。

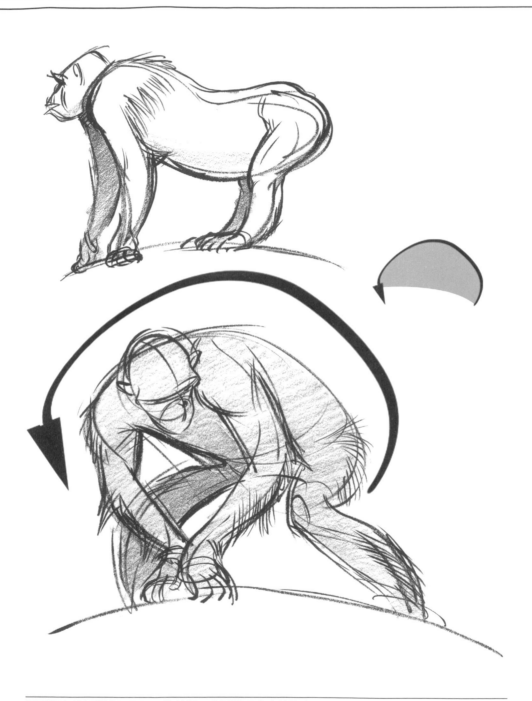

這兩個姿勢都描述了黑猩猩的特徵。上圖呈現出比較隨意四足站立的姿勢，下圖則是充滿動態的姿勢。注意下圖中的力形，為了簡化它的姿態。我把下圖黑猩猩的臀部和軀幹的主要力形，另外畫在右邊的小圖中。在此說明一下，方向力曲線與底部直線的結構是平衡的。

這些有趣的設計展示了我的意念，同時反映在黑猩猩的臉上。這裡的設計理念從大眉毛到下垂的下顎，再到過度延伸的嘴唇。你也可以想想這些動物會讓你想起哪些人，用來當成靈感來源。

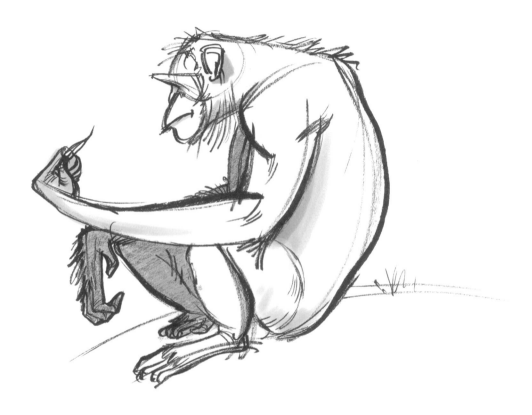

透過絞盡腦汁或陳述觀點，我們可以更清楚地看到伸長的手臂和黑猩猩的大腳。頸部和頭部從軀幹頂部伸出的幅度很大。最重要的是，此圖呈現出黑猩猩看著葉子思考，表現出認知的樣子。

狐猴

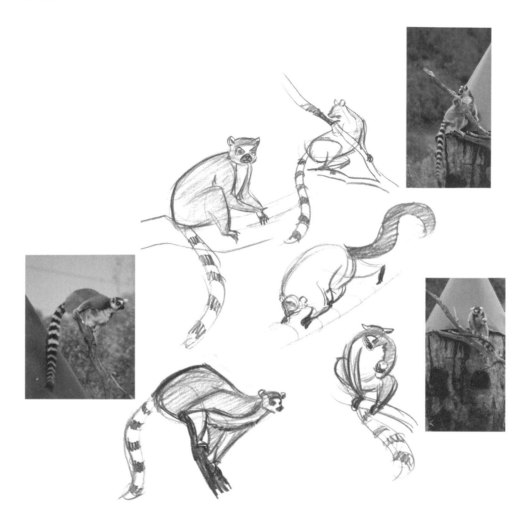

狐猴是樹棲動物。牠們的體型很小，可以在樹枝上行走，用長尾來平衡。我畫狐猴的過程，是先描繪簡單的力形，然後透過重疊的區塊填充形狀，再畫出長條尾巴。這些狐猴是兩分鐘的繪畫研究成果。

我們就以狐猴作為靈長類動物家族和蹠行動物旅程的尾聲。現在讓我們繼續討論動物的力形，看看它是如何與動物家族的其他動物互動。接下來是最普遍和較容易的動物類別：趾行動物。

第三章
趾行動物（中速陸地動物）

　　根據定義，趾行動物是用手指或腳趾站立或行走的動物，儘管我覺得牠們比較像是用掌指關節或掌墊行走。趾行動物包括會走的鳥類、貓、狗和其他大多數哺乳動物。牠們通常比其他哺乳動物移動得更快、更安靜。讓我們從人類最好的朋友開始吧。

犬科動物
狗

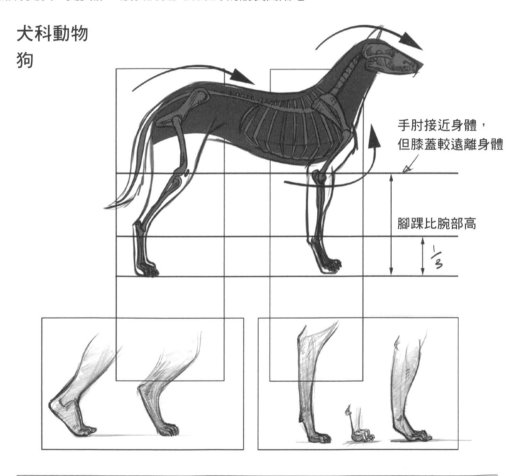

手肘接近身體，
但膝蓋較遠離身體

腳踝比腕部高

$\frac{1}{3}$

因為很多人家裡會養寵物，所以貓和狗是最常見的趾行動物。因為可以觸摸牠們，感受牠們的身體構造，所以比其他類型的動物更常觀察到，研究起來也較為順利，牠們的四肢和人體的解剖構造極為相似。

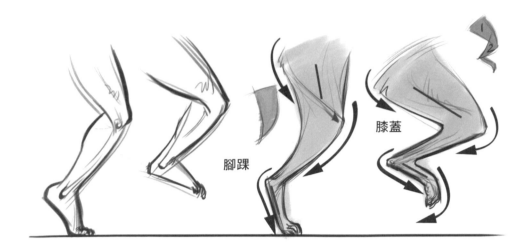

這張照片顯示了後腿的力量。在左起第三張圖中，力量從後側向下移動，穿過膝蓋，回到腳踝，並直接往下衝向腳底，然後在掌墊和腳趾上結束。最右邊的圖呈現彎曲壓縮的腿，跟折疊椅很像。大腿和腳掌是平行的（如同圖中的平行線段）。由於站立時，完全伸直的後腿依然保有其彎曲度，不像站立時的前腿既垂直且固定，所以律動的模式沒有改變。

我將圖中大腿的有力三角形，以及它伸展和壓縮時的樣子另外畫出來，當作額外參考。

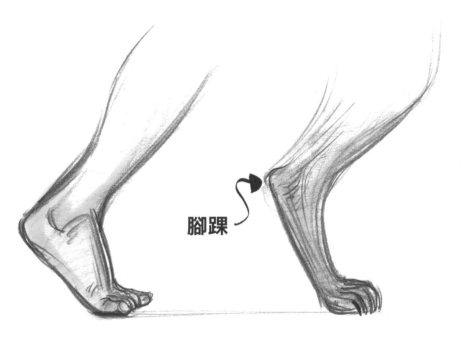

藝術家在畫趾行類哺乳動物時常犯的錯誤，是搞不清楚後腿的哪個關節是踝關節。

踝關節是動物後肢的後側高點。趾行動物實際上是用跖球走路，與人類的短跑運動員相似。這種彈簧式、有彈性的後腳架構，讓牠們擁有爆發力的速度。

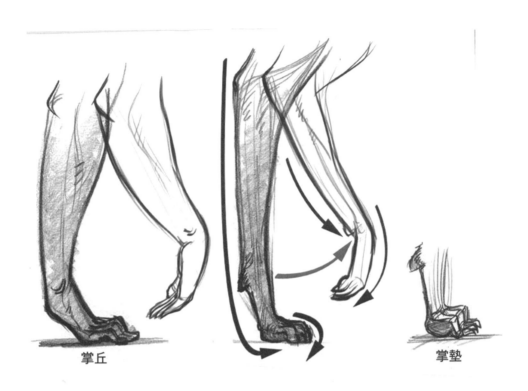

掌丘　　　　　　　　　　　　　　　　　　　　　掌墊

將人類的手與趾行動物前肢並放比較，可以看出這類動物走路時用的部位，對應的是人手四指的掌丘位置。最右邊的小草圖顯示了骨骼區域下的掌墊，是大部分動物承受重量的地方。

這些圖也顯示，趾行動物的前肢伸直往後固定住以支撐身體重量時，力量通過的路徑，以及前肢從地面抬起時的差別。在前肢伸直固鎖的圖中，你可以看到力量如何沿著肢體後側向下移動到掌墊，然後在掌墊上方與腳趾創造出律動。犬類固定住的腕關節，就是力量能以這種方式運作的關鍵因素。人類的手腕沒有如同趾行動物腕關節一樣的固鎖機制，所以手部會全掌壓在地上。而趾行動物的腕關節作用方式就像人類的膝蓋一樣，這表示了關節具有有限的運動範圍。腕部向後方上折彎曲時，力量會流過腕關節頂部然後再越過「手」的前側來到腳趾，比固定住的位置更早創造出律動。

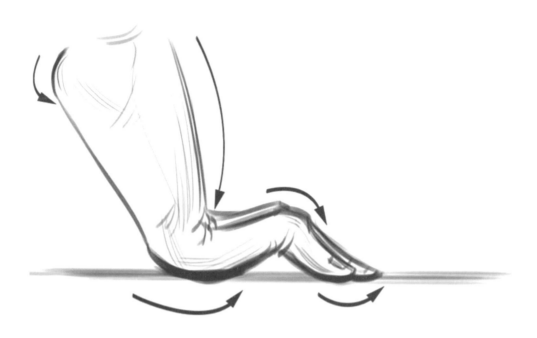

人手的特寫鏡頭顯示了趾行動物前爪的力量律動。

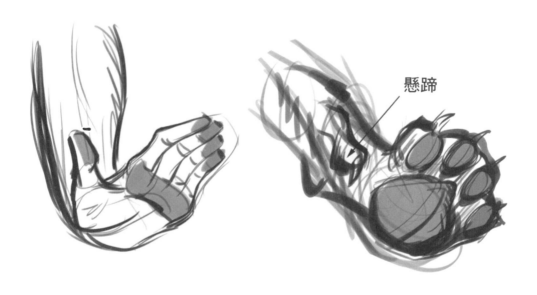

懸蹄

我們可以從上圖看到人的手掌與狗的掌墊比較。標上灰色調的區域闡明狗的腳掌是如何設計的。
狗會用腳的大掌墊來行走，就像人手的四指大掌丘一樣。注意狗的懸蹄（或者說是拇指）位於比
較上面的位置，因為它的功能不像人類的拇指那麼重要。

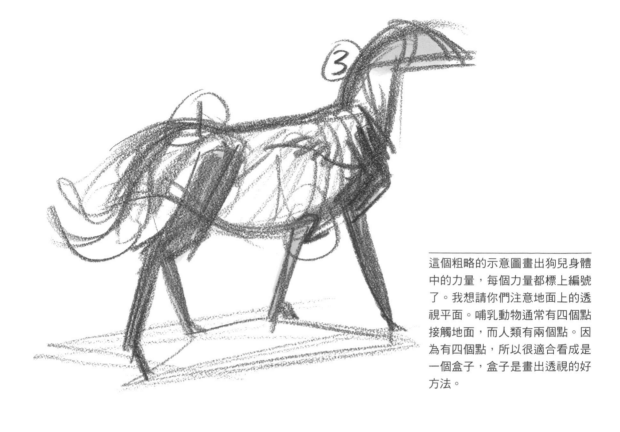

這個粗略的示意圖畫出狗兒身體中的力量，每個力量都標上編號了。我想請你們注意地面上的透視平面。哺乳動物通常有四個點接觸地面，而人類有兩個點。因為有四個點，所以很適合看成是一個盒子，盒子是畫出透視的好方法。

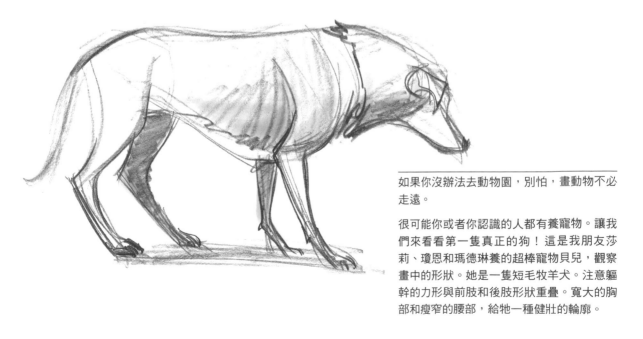

如果你沒辦法去動物園，別怕，畫動物不必走遠。

很可能你或者你認識的人都有養寵物。讓我們來看看第一隻真正的狗！這是我朋友莎莉、瓊恩和瑪德琳養的超棒寵物貝兒，觀察畫中的形狀。她是一隻短毛牧羊犬。注意軀幹的力形與前肢和後肢形狀重疊。寬大的胸部和瘦窄的腰部，給牠一種健壯的輪廓。

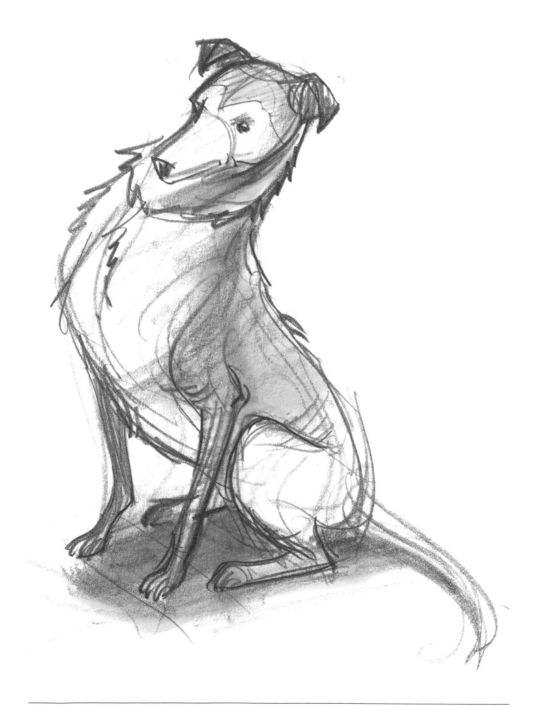

貝兒好奇地看著牠的主人。牠的後腳與人類相似，因為此時後腳跟在地面上是平的。現在你可以更清楚地比較犬科動物與人體構造的差異。你可以再次看到我如何使用透視平面來定義牠所處的空間。注意從牠脖子後面開始，接著往下到肩膀和前肢的曲線。

這張圖中的貝兒趴著看周遭發生的事。牠用手肘支撐自己，然後將臀部轉向身體側邊。你可以看到我如何在牠的手腕和腳踝關節上畫圈，並用牠肚子下方的表面線來表現出的牠的體態。

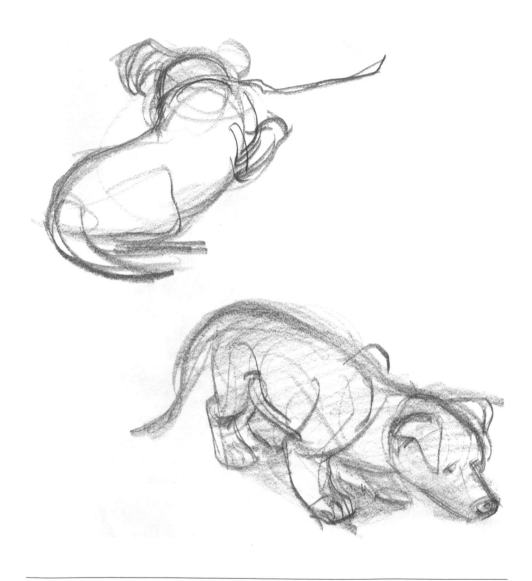

在本書的最後校對階段，我家養了一隻期待已久的狗，我們把牠取名為萌弟，牠是一隻四個月大的黑色拉布拉多獵犬混柯基犬！上面是牠到新家第一天時，我畫的三十秒草圖。要快速找到靈感時，我最先開始想的就是：「萌弟正在＿＿！」思考要畫什麼姿勢時，這句話能讓我更快集中注意力。

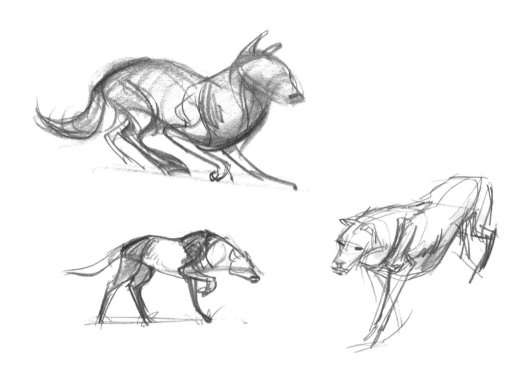

上圖皆為一分鐘內畫出的草圖。左邊的兩張圖比較著重在姿態感的表現，而右圖則是以透視方式把狗構建出來。你可以從圖中看出構圖的想法與外觀的差異。這張透視圖中使用的直線比曲線多，以勾勒出狗兒的整體結構。

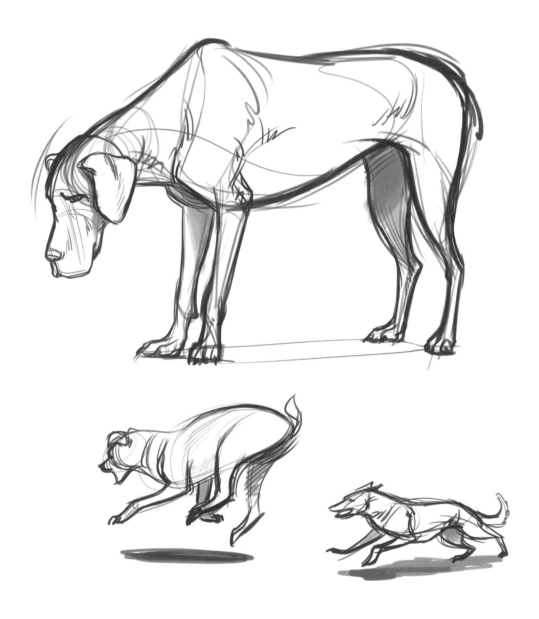

這些圖顯示了三種狗種的不同姿勢。力形取決於牠們的動作。你只要理解力形及動物運動中的四肢構造，便可以開始創作。上圖皆在三分鐘內完成。

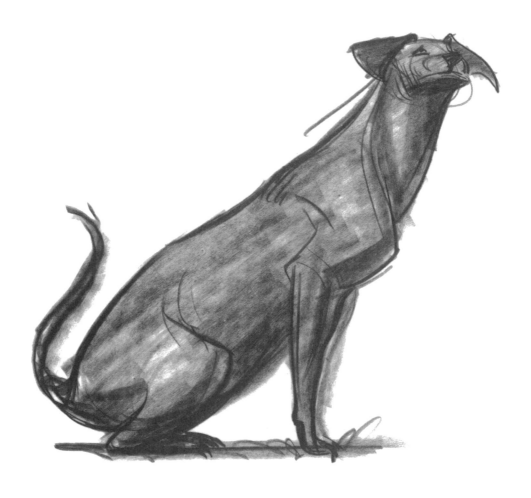

我設計的這隻狗正好奇地看著樹上的松鼠。設計想法是牠要有粗粗長長的脖子、堅實的肩膀、鬆軟的大耳朵和上抬的扁下巴。

狐狸

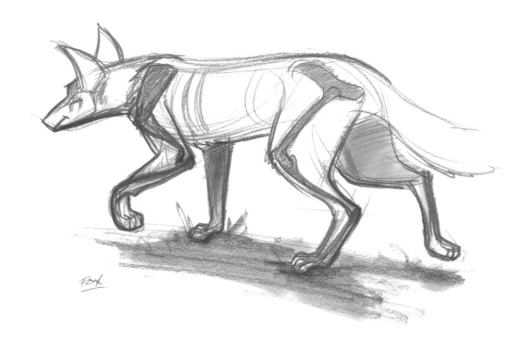

在這張狐狸的圖中，我標示出前肢和後肢的基本骨骼構造。觀察腿部的運動機能所創造出的彎曲角度，以及肌肉構造如何使這些機能運作。

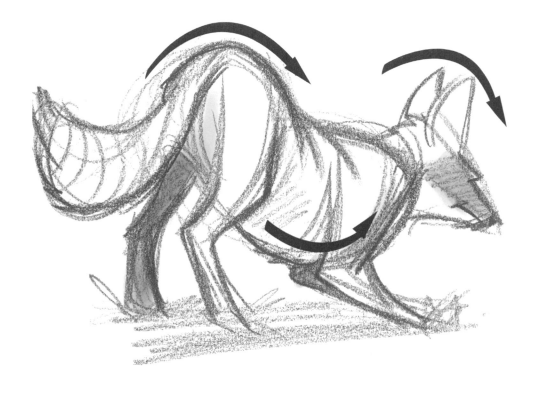

狐狸這個玩耍的姿勢，展現出三種主要的方向力。

狼

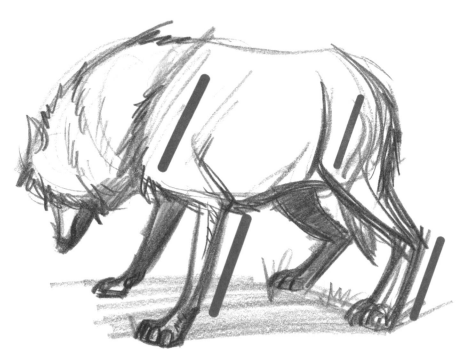

這隻狼堅定地站在草地上。因為後肢和前肢的長度差異，讓牠的每個步幅都能有很大的距離。後腿向前跳時，前肢可以伸向遠處。牠的厚毛可以在寒冷的冬天為牠保暖。看看肩胛骨與前臂以及大腿與腳部的平行線。當憑空想像畫某種動物但遇到瓶頸時，這個平行規則可以幫助到你。

來自蹠行動物章節的草原犬鼠回來了，這次牠來娛樂這匹狼。狼的三條腿站姿讓牠能抬起右前掌，用來研究牠剛發現的玩具。

鬣狗

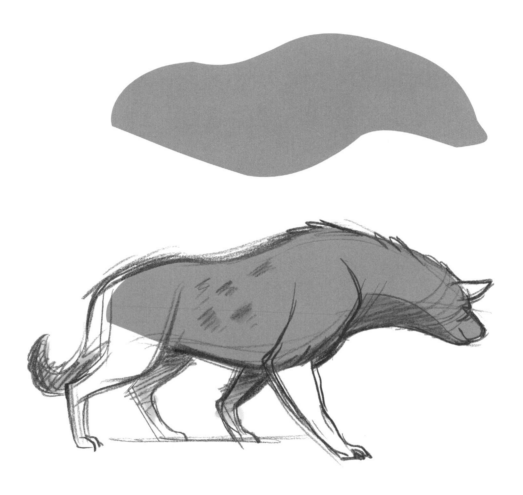

這張鬣狗的圖展示出一種比較強壯有力的動物力形。寬闊的胸部和狹窄的下肢，很類似有著粗脖子的健身愛好者。你可以看到大部分的力量都存在於牠的上半身。

貓科動物
貓

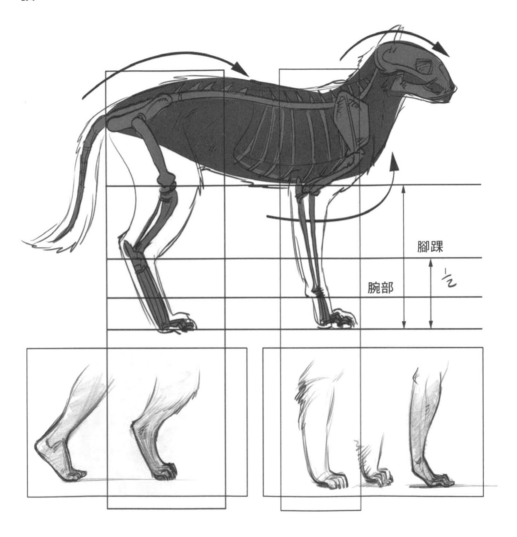

腳踝

腕部

$\frac{1}{2}$

這張圖是常見的家貓。注意看牠的力量律動跟狗很相似,三個主要力量走勢創造出動物形狀的設計。後長腳可以讓牠動作很輕快,這隻貓敏捷又輕盈,速度爆發力讓牠能夠捕獲獵物⋯⋯或者追逐毛線球。

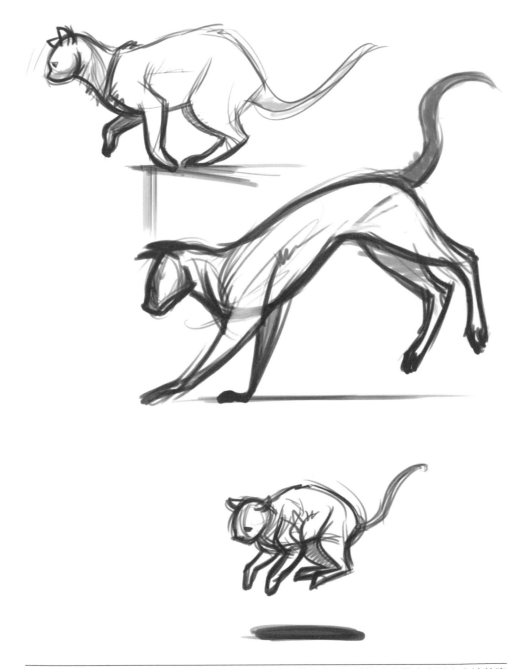

你一旦理解動物身體構造比較差異的概念，以及瞭解動物力形，就能更容易畫出活力充沛的姿勢。正如你在這一頁上看到的。

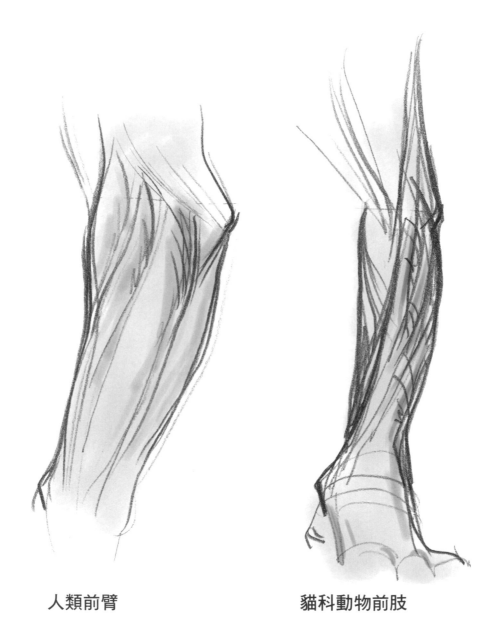

人類前臂 貓科動物前肢

仔細看這張圖中，人類的前臂和動物前肢之間的相似處。注意基於前肢的力量走勢，其律動上與
人類前臂雷同。令我感到訝異的是，所有動物的身體構造竟然這麼相似。

獅子

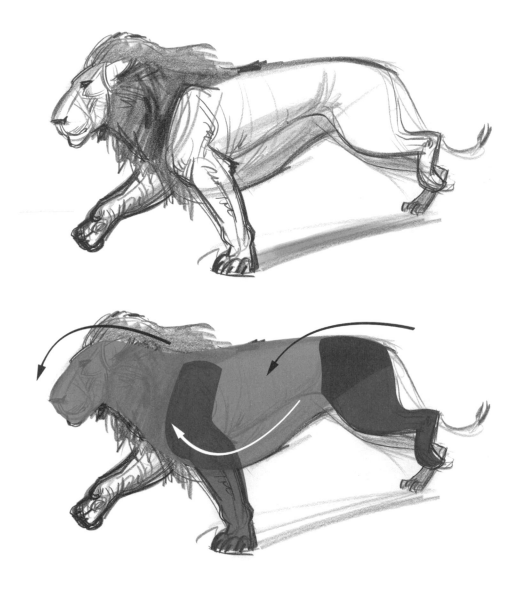

獅子步行時，身側踏地的兩個肢體承受著身體重量。仔細看抬起的後腿有拖曳的感覺，這是因為往前的動力加上腳掌的曲線所導致的。

在下面那張圖中，我標示出了力形，和獅子近側的前後腿形狀。這些形狀顯示出最上圖肢體表面下的功能。畫這張圖畫時，我的主要概念是展現獅子後部向前推入前肢肩膀的動力，接著力量繼續推向頸部和臉部。

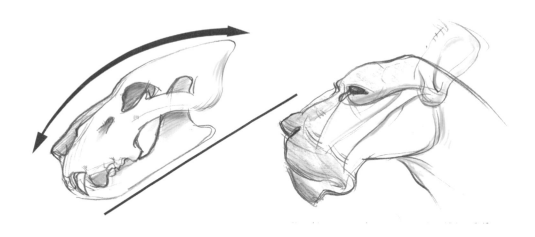

研究獅子的頭骨可以發現牠們是肉食動物。頭頂表面的大弧線與底部的直線相對應，代表向下咀嚼所施加的力量是針對堅韌的肉類食物，而非柔軟的葉菜類食物。

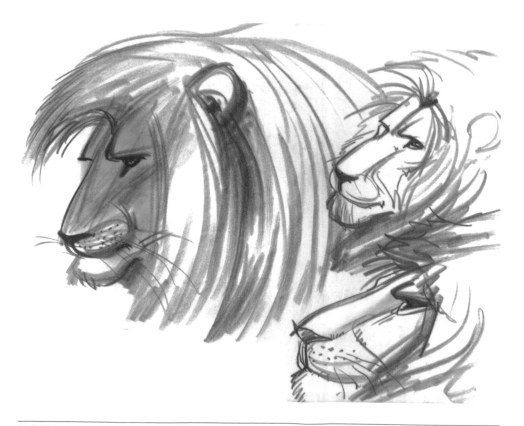

這些圖呈現出雄獅臉上的威嚴。濃眉、粗鼻和突出的下巴，都為獅子增添了威望。

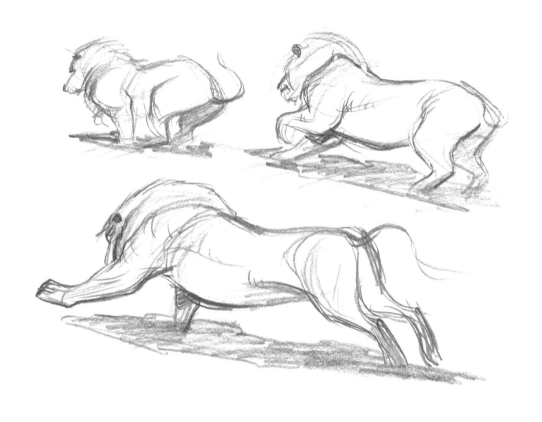

我在電視上看紀錄片時，畫出這些很棒的參考圖。這隻雄獅在泥濘的沼澤地形追趕一隻羚羊，因為牠在追捕獵物的過程中非常努力，我能更清楚觀察到細部結構。獅子的身體壓縮和伸展，以達到移動時所需的速度。

你可以仔細看第二張圖中左前腿的牽引動作，然後伸出去準備踏出下一步。

獅子做出對比的動作時，力的形狀仍然維持著。

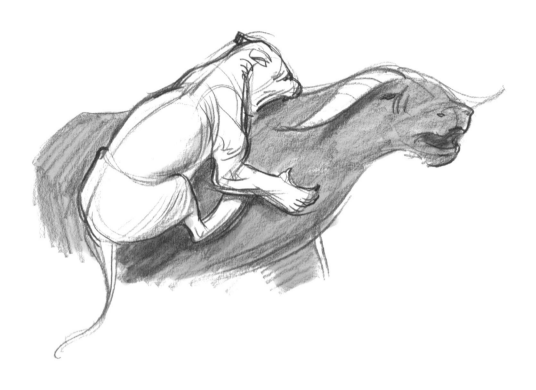

這隻母獅正在攻擊水牛。身體的凸起弧線、強壯的下顎,和鋒利的爪子緊貼著水牛。一個有趣的觀察點,是獅子手腕關節的旋轉,讓牠能抓住獵物。只有蹠行動物和趾行動物類才能做這種旋轉。由於蹄行動物不是肉食動物,所以腕部是固定住的,幾乎不能旋轉。

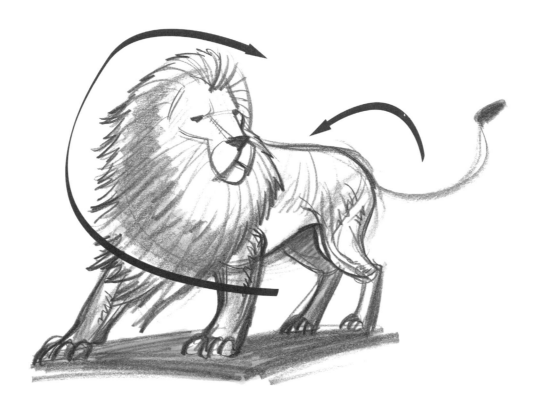

我在獅子姿態中標示出的前兩個力量，是上方的兩個方向力。我從臀部的力量開始，接著穿過身體，往下到胸部，然後繞到頸部和頭部。你也可以看到清晰的力形，將力量從臀部往上帶到頭部。我加上了透視平面，讓腳有踏地的感覺，並加上表面線來輔助結構。

這三張圖畫的是躺在舊金山動物園裡的獅子。觀察最上圖中，背部和左腿的三條表面線，帶出形體和力量。在第二張圖中，我應用了剛才畫獅子時所學的力量知識，並在鬃毛的設計上增加了一點想法。最後一張圖是我第三次嘗試，結合前兩次經驗所畫出的最佳成果。這張圖有更多的解剖細節，全都呈現出力量和設計。因為我反覆練習畫出同一個姿勢的獅子，所以過程比較有效率。

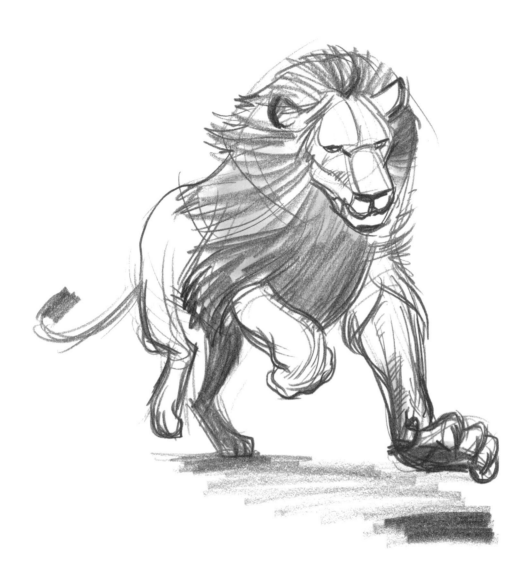

獅子的左前爪向下推的力量，加上右爪向內捲曲的姿勢，加強了獅子向前的衝勁。這一時刻正好發生在獅子將平衡點從後方轉移到前面和左側。這種跑步的步態與慢步略有不同，因為跑步時兩條後腿都會離開地面向前踩，取代兩條前腿原本的位置。

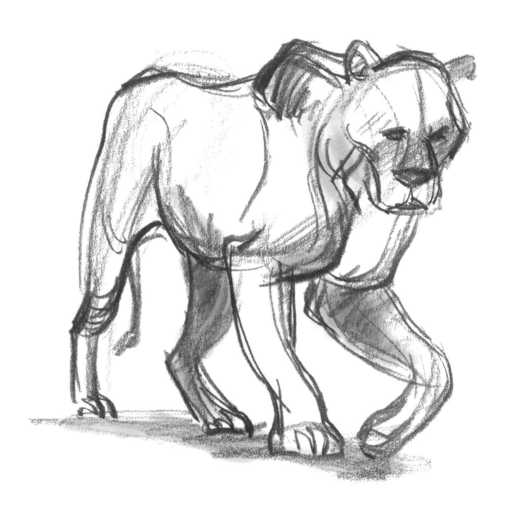

這隻母獅在失去午餐後穿過大草原，我著重在牠走路沉重的感覺，這股壓力可以從支撐腿那一側
肩膀上較深色的線條中看出來。你可以看到肩胛骨從母獅力形輪廓上突出來——這是另一個看出
牠身體運作方式的線索。

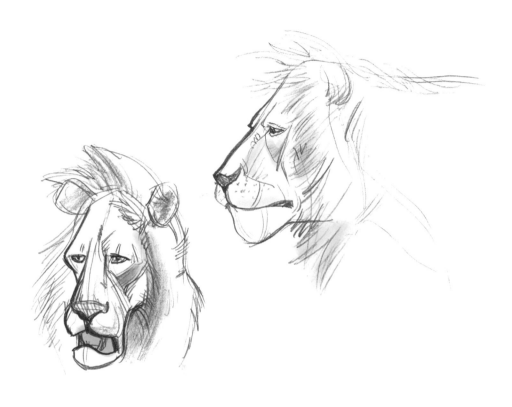

類似右圖的研究，有助於創造出左圖的範例設計。獅子的臉在這裡比較瘦削，垂直拉長來更清楚呈現出微小細節。觀察臉部的平面變化，以及這些變化如何確立結構。

獵豹

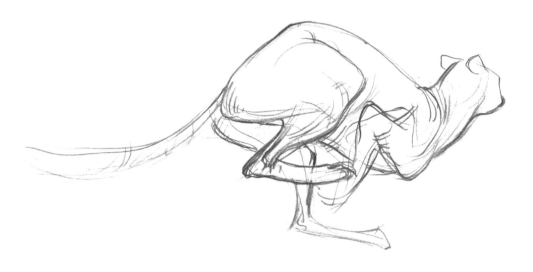

我們透過想像力形的方式，來描繪這隻獵豹。

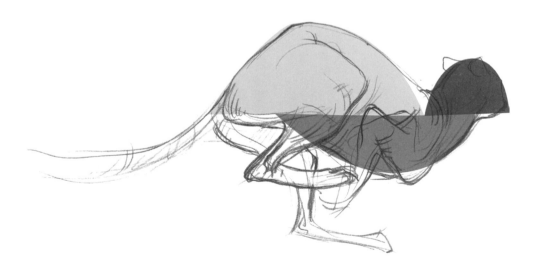

這張圖呈現出分為三個方向力的形狀。觀察力量是如何從臀部和背部往下翻過去到胸部，然後到達頸部和頭部的。這些區塊結合在一起就是力形。

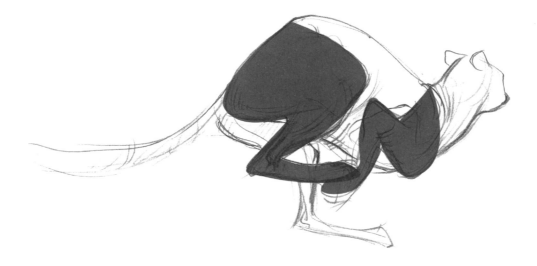

設計完獵豹的身體後，我把四肢疊加上去。四肢的形狀設計也是由力形規則創造的。可以看到力量的走勢是從肩部或臀部開始，有律動地從四肢流動到腳掌。

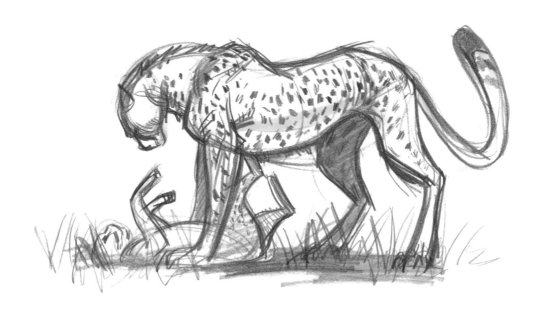

你已經看到了獵豹在衝刺時分解成的基本元素，我們現在來看看母豹和幼豹之間的一個比較平靜的時刻。力量、形體和形狀結合在一起構築出這個畫面。其他一些需要注意的小細節，是臀部區域上端的大彎曲角度、肩膀的明確度，以及可以讓牠跳躍的瘦長腳掌。

獵豹是地球上速度最快的陸地動物，可以達到每小時超過七十英里的速度！想像你用這個速度在高速公路上開著車，搖下車窗，來瞭解這樣的速度代表什麼意思。

在這種高速下，獵豹的衝力有助於保持身體直立，因此可以運用更多的能量在前進的動力上。獵豹的長尾巴用來平衡前腿的轉向，讓牠能夠急轉彎。

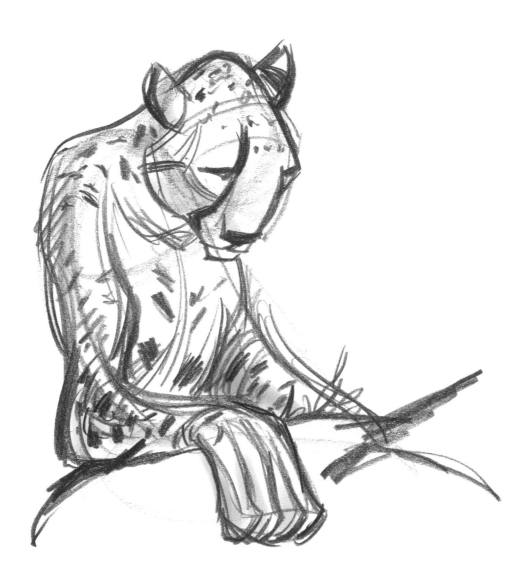

獵豹的右臂放在岩石上，身體靠在上面時，這時候的主要方向力往上移動到肩膀的頂部。力量有律動地從肩膀往下掃到前掌，跟隨力量的律動。我真的很喜歡畫圓圓的頭和寬扁的鼻子。

美洲豹貓

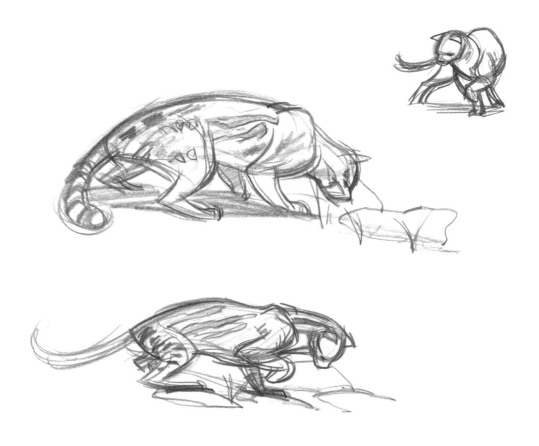

這幾張速寫圖呈現美洲豹貓正在探索蛇窩的有趣姿勢。看看牠如何用尾巴來做平衡。我設計簡單的形狀來快速創造出這些姿勢。尋找身體力形，然後將四肢的形狀疊加上去。

豹

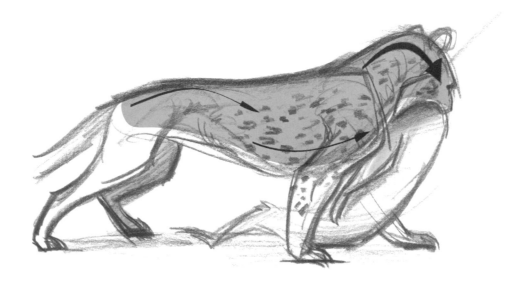

這隻優雅又強壯的花豹把狒狒的屍體帶到樹上。因為承受著狒狒的重量，所以花豹的脖子上方用了很大的力量。身體前端的力量律動，使牠能夠做出這種平衡。前腳的力量向上往前帶到胸腔，將花豹往前推進，爬到樹上大快朵頤。

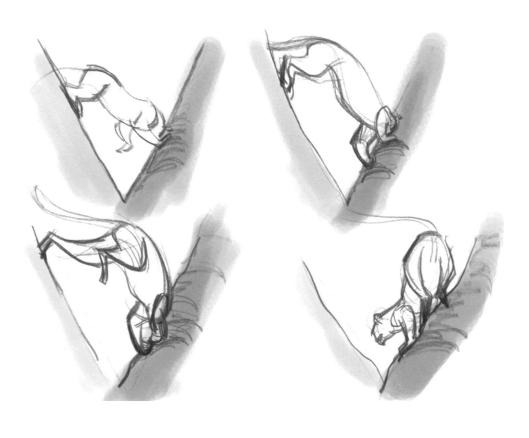

這隻花豹從 V 字形的樹上爬下來。花豹的後半部從左側向右側推移,穿過胸腔下端的平衡中心。
後腿的壓縮和伸展來執行這個動作。花豹強壯的上半身讓這隻貓科動物能做出雜技般的動作。

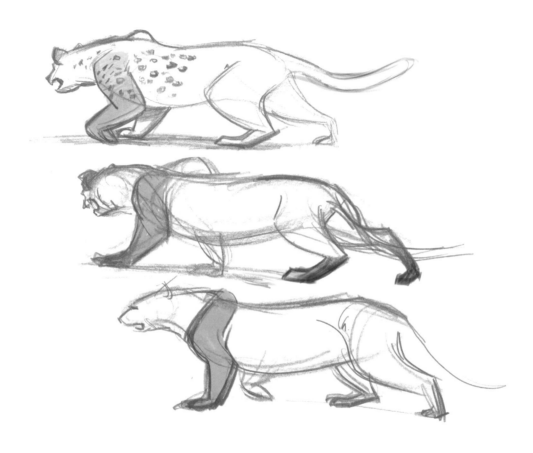

這些速寫圖顯示出一隻花豹正在追蹤獵物的步態。牠蹲伏前進著，上半身的重量從左側轉換到右側。往前移動時，前爪幾乎沒有離開地面，只在腕關節處彎曲，準備再次踩地來支撐身體。四肢做出動作時，身體的力形並沒有改變，以支撐身體並往獵物的方向移動。

老虎

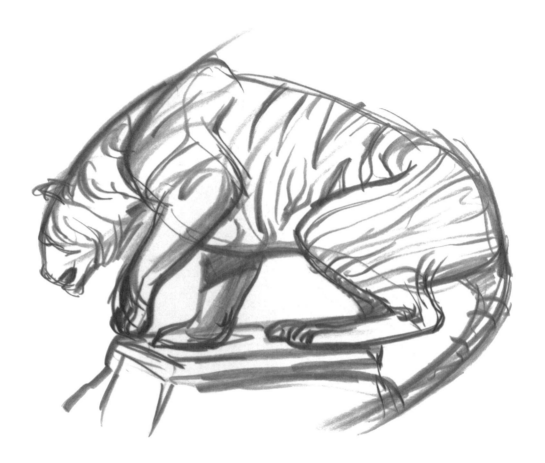

老虎的身體就像個驍勇善戰的鬥士，肌肉發達，胸部厚實，體態精瘦。圖中牠正從岩石上起身準備下一個動作。牠寬實的大腿和厚實的前臂。老虎的肩膀肌肉發達，尾巴用來平衡。請觀察前肢和後肢的肢體平行規則。

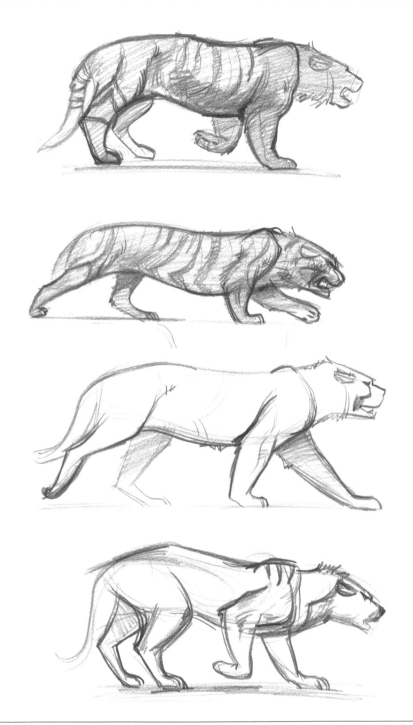

描繪正在步行中的動物，是研究身體構造的一個好方法——我們這裡畫的是老虎。你會很快發現肩胛骨的滑動現象，臀部抬高，身體形狀連接著一切。這幾張圖之間的時間間隔並不一樣，只是讓你看出不同時間點中的肢體動作及功能，與其生理結構的形狀變化。

這隻老虎的設計呈現出厚厚的臉龐、寬大的鼻子、高高的下巴和濃厚的眉毛。「老虎」、「斑馬」
或「獅子」的樣貌很好想像，但要在動物的臉上分辨出多樣性和如同人類臉部展現的個性感，就
是另一項挑戰了。我覺得這隻老虎看起來很敏捷，因為牠的頭部整體特徵短厚而紮實。

大象

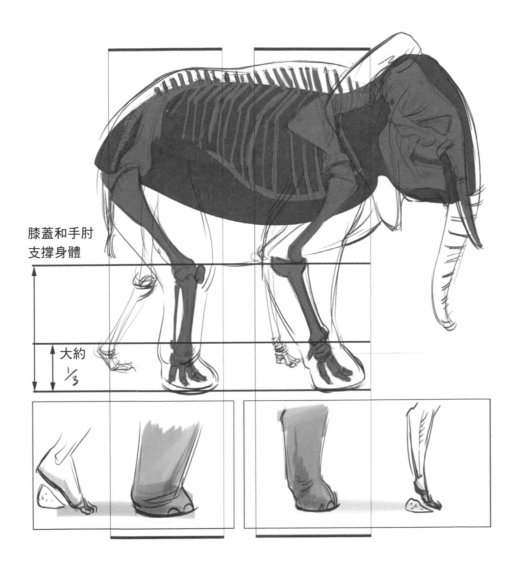

膝蓋和手肘
支撐身體

大約
1/3

不意外……大象是趾行動物——嗯，可以說幾乎是。牠們被認為是半趾行動物。為什麼被這樣歸
類呢？祕密在於牠們的腳掌。

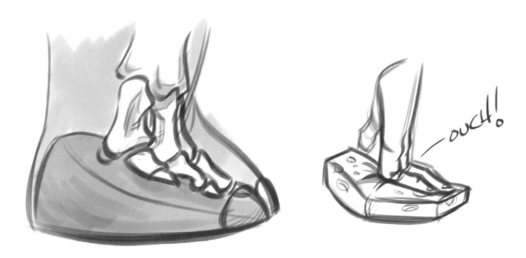

注意大象圓柱形的腳掌中，骨頭下面藏有巨大的膠狀脂肪墊。牠們的重量不是以全掌直接傳送到其脂肪墊上，而是經由趾頭內的第一趾關節傳送。所以，牠們是屬於半趾行動物。牠們不以腳跟著地的方式行走，也就是說牠們不屬於蹠行動物，但也不是完全用趾球著地行走。

大象基本上有兩種：非洲象和亞洲象。最快區別這兩者的方法，是看耳朵的大小，非洲象擁有巨大的耳朵，用來當成身體的冷卻系統。拍打耳朵可以冷卻流入耳朵的血液，而冷卻的血液會循環到身體的其他部位。亞洲象的耳朵大小只有非洲象的四分之一。

講到牠們的腳，其實腳趾顯出體表上的數量也有些微妙的差異。非洲象的前腳顯出四個腳趾頭，後腳則有三個腳趾頭；而亞洲象的前腳顯出五個腳趾頭，後腳則是四個腳趾頭。

大象的腿部就像支撐牠們龐大體重的柱子。關節的角度可以固鎖在撐直的位置，基本上就是讓大象在站立的時候也能夠讓腿部的肌肉處於休息的狀態。

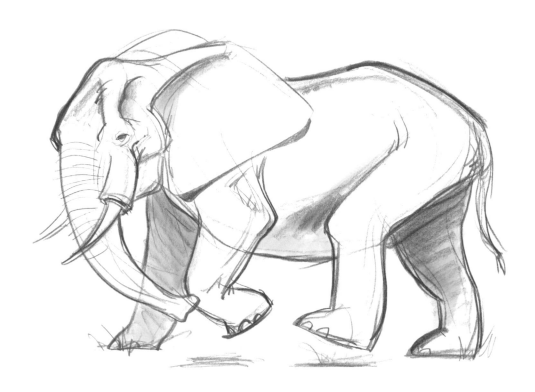

圖中的非洲象（看看牠的耳朵）清楚顯示牠的前肢和後肢與人類四肢的相似度。後腿的腳步即將填補前腿原本踏的位置。

由於體重的關係，大象的腳踏到地面時似乎會膨脹，抬起時會變小。因為這種明顯的大小變化，大象踩進深深的泥淖時才有辦法把腳拉出來。大象在泥淖中往下壓時，身體重量會讓腳變寬，形成的洞會比腳抬起來的時候還要大，因為這時候壓著的重量已經沒有那麼大了。

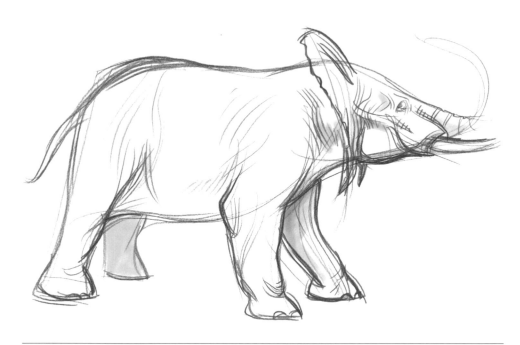

上圖我把注意力放在形體上。所有形體皆有清晰的側面輪廓。動物的側面是最難立體展現的部分，因為你正在畫的是動物側視中最平面的狀態。從四分之三視角描繪比較容易，最小的曲線都能巧妙地表現出立體形狀，所以注意到這些微妙之處是關鍵。

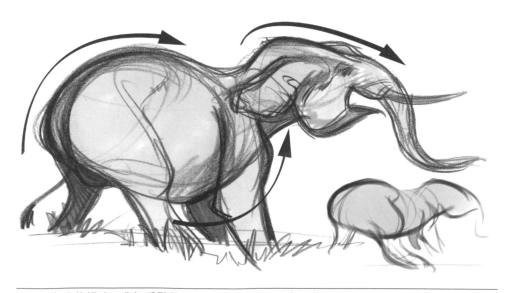

這頭大象向後傾時，我把重點放在這個姿勢向後及向上的移動過程。近側的後腿是個很好的指標，可以從腿部有力的伸展角度看出腿向後移動多遠。右下圖顯示出牠的力形，比大圖更清楚地標示出方向力。

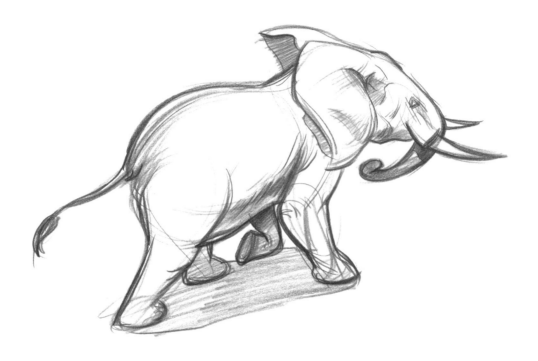

大象走路的時候，腿就像鐘擺一樣。牠們的臀部和肩膀會跟著每一步起伏。遠側的後腳正在往前踢前腳。大象很擅長游泳，但不能跳躍、奔馳或以快步行走。牠們有兩種步伐：一般的行走和更快的步態，類似跑步狀態。畫這張圖的挑戰是從俯視的角度，維持整張圖透視上的正確性。沿著腹部下方、頭部和耳朵的表面線能夠幫助我在畫這個姿勢時呈現此俯看視角的正確透視。

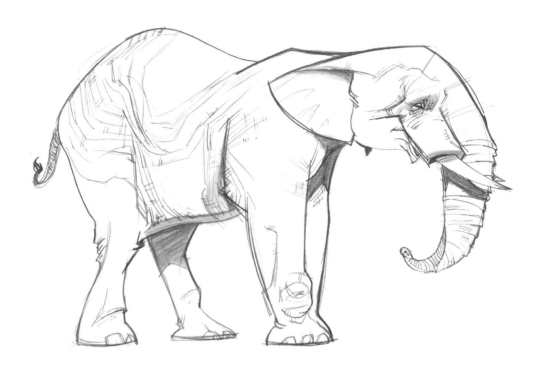

這張圖的設計選擇以比較側視的平面，我決定用一條線把耳朵和頭部連接起來。把後腿變得較窄，並且將前腿加粗。我嘗試畫出有趣的象鼻皺褶和全身的表皮紋路質感。

兩隻後腳分別有不一樣的設計想法。遠側後腿感覺在伸展，且呈現出類似對地面有吸力的吸盤。近側後腿的厚重皮膚則垂在腳背上，前腳則像是強而有力的支柱。

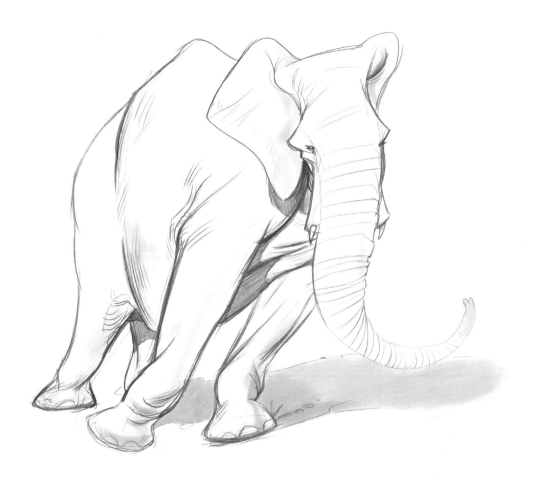

大象向右橫向移動以及這個動作對腳的影響是這次繪畫的重點。我喜歡支撐的前腿表皮展現出的伸展特性。表皮從腕關節被拉到肘關節，再跨到胸部，幫助呈現向右橫向移動的感覺。

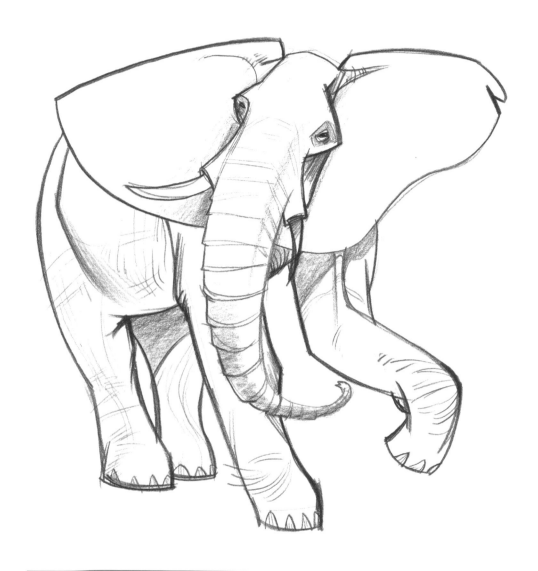

這張非洲象的圖中呈現了許多不同的概念。我想突顯的一個對比是右前肢的僵硬感與左前肢腕關節的繃緊彎曲。我還想突顯出如盒子般的象鼻，這是透過兩種不同的技巧達成的。首先，在線條方面，形容象鼻皺褶的線條在角度變化上呈現出盒子般的平面。接著，我再添加了一點灰色調來呈現陰影，這也突顯出平面的變化。

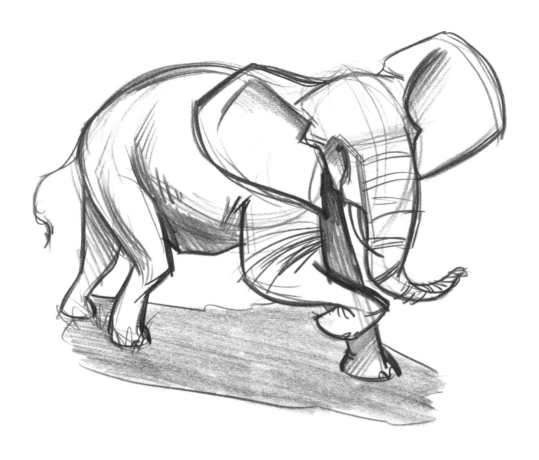

觀察這張圖中近側前肢的寬闊上臂和其彎曲的尖肘。而另一側前肢的掌部也很寬大，呈現它正支撐的重量。我把兩條後腿畫的比較細，在腹部、腿和象鼻上增添了表面線，以進一步定義結構。

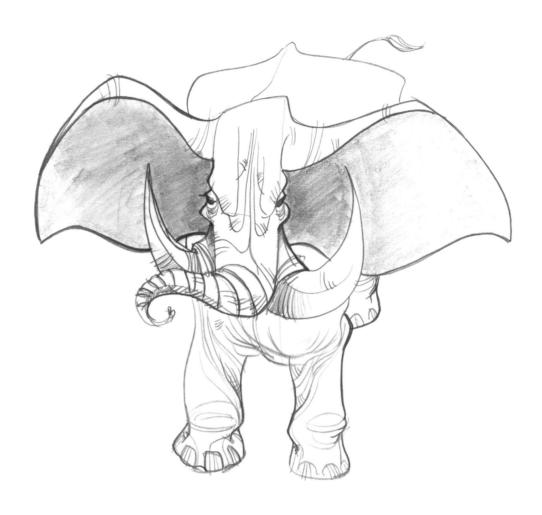

這隻非洲象的許多特色啟發了我。我在大耳朵上發揮，讓它襯出粗象牙。接著，我把頭畫成了垂直的長方形。最後，我照著優雅且有意義的紋路來畫出前腿流暢的皺褶。

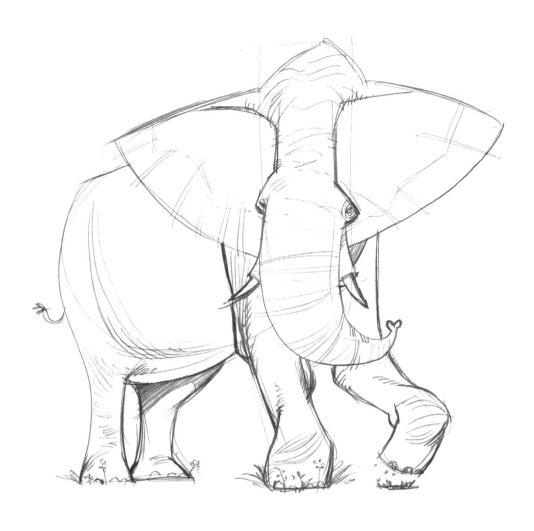

這張圖中，我延續垂直長方形的概念，並將耳朵設計成三角形。

鳥類

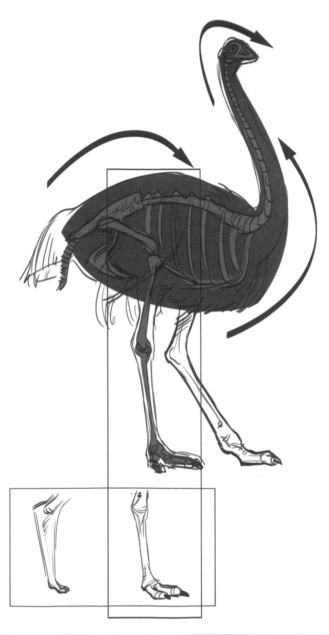

結束趾行動物的章節之前，我稍微偏離本書討論的哺乳動物類別。我們來談談鳥類。我覺得沒有討論到鳥類的羽毛，這本書就不完整。我特別選擇鴕鳥來當第一個候選人。你可能已經知道鴕鳥不會飛，不過牠們可以跑很快──時速超過四十英里！牠們是雙足動物，這代表牠們有兩條腿。那怎麼可能跑這麼快？因為牠們的腳掌有趾行構造的關係！牠們不像貓或狗那樣用腳上的掌墊步行，但也不像蹄行動物那樣用趾尖行走，這部分我們將在下一章中進一步探討。看看力形可以如何變形和伸展，同時仍然發揮作用。

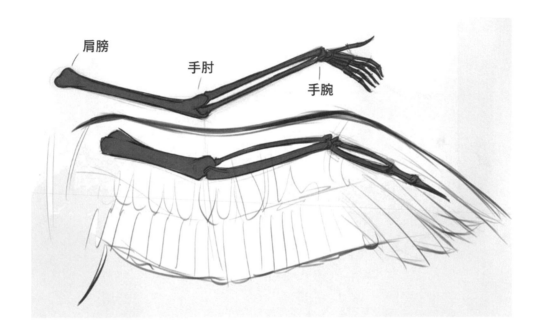

肩膀

手肘

手腕

這張圖解畫的是鴕鳥的翅膀。正如你在上面所看到的，翅膀應該有專門的圖解。鳥類的手臂或翅膀的構造與人類的手臂相似。

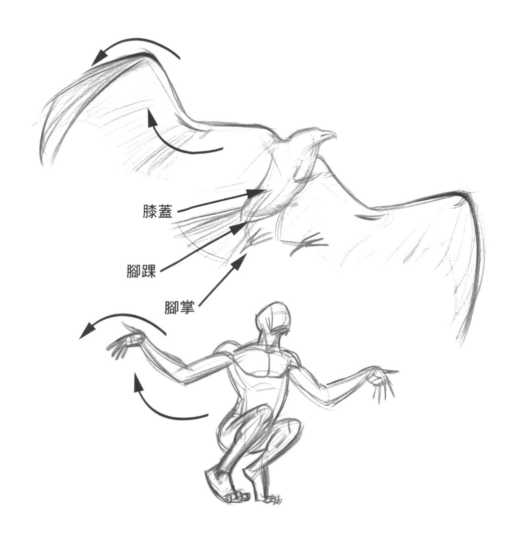

膝蓋

腳踝

腳掌

這裡是一個完整的人類對鳥類比較圖。大多數藝術家常搞不清楚鳥腿構造的原因是，膝蓋隱藏在羽毛下面，也貼離身體很近。一般來說，鳥類的大腿長度比人類的大腿短得多。你看到鳥兒身體下方突出的部分是小腿到踝關節。

鳥類翅膀遵循的力量律動，跟人類的手臂完全一樣。翅膀的力量來自巨大的胸部或胸肌肌群。

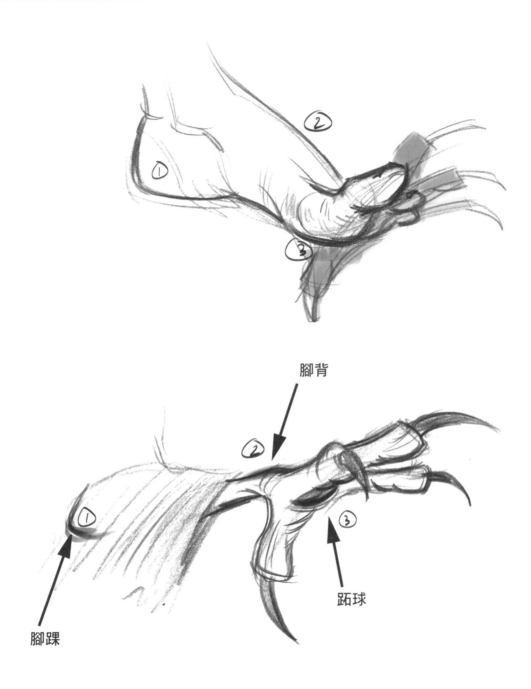

近距離比較人類與鳥類（這裡的例子是老鷹）的腳部時，你可以看到蹠球是鳥類腳部的基礎，腳趾是從那裡延伸出的。老鷹的腳趾和趾爪都比較長，有助於抓住獵物。鳥類走路時，你可以看到牠是如何使用蹠球走路的。

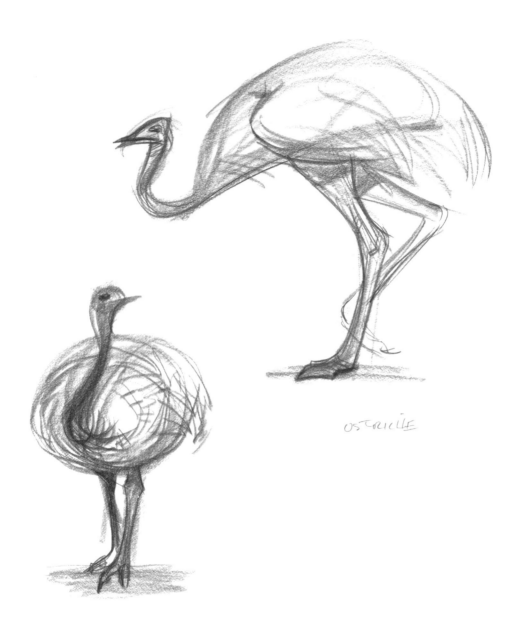

OSTRICHE

這兩張速寫圖是用紫色 Prismacolor 色鉛筆畫的。這些圖大致詮釋出真實鴕鳥構造的形體和形狀。
給自己思考的空間，找出形體和形狀。

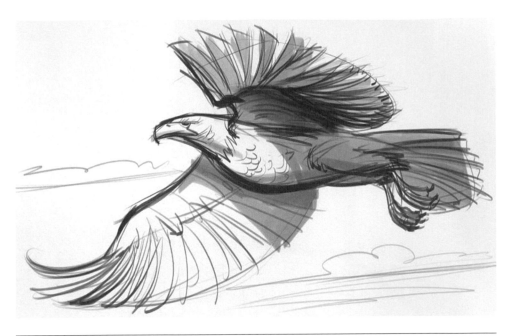

這隻老鷹毫不費力地在空中翱翔，雙腿在後方放鬆。老鷹強壯的胸部有助於上下擺動翅膀。白頭鷹能以每小時超過四十英里的速度滑翔！也能以每小時一百英里的速度俯衝飛行。超快的！

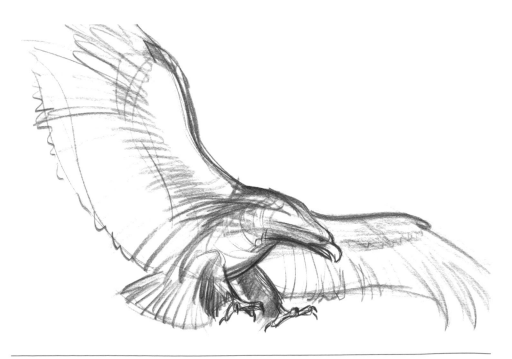

這隻老鷹正往下俯衝要抓獵物。牠伸出了爪子，準備抓住獵物。

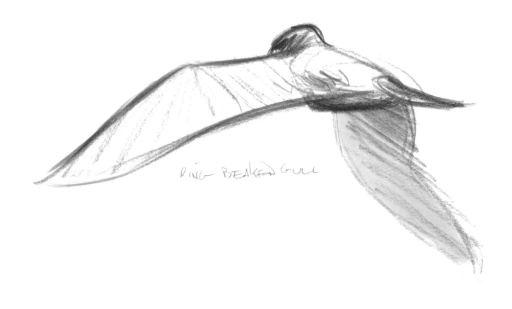

這隻環嘴鷗的翅膀設計得很完美，毫不費力地穿過空氣。強而有力的形狀塑造出這樣的翅膀。

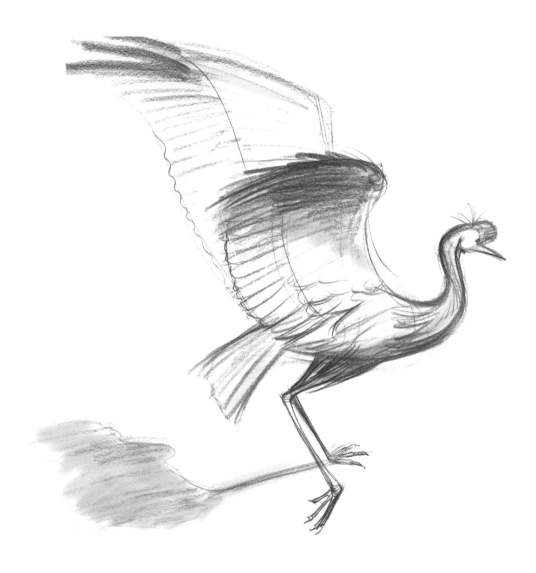

這隻冠鶴清楚地呈現隱藏的膝蓋和腳踝向後突出的概念。如果你能留意腳踝的彎曲，你就能瞭解鳥類腳部的解剖構造。鳥腿跟人體的構造天差地遠。如果你瞭解其中的差別，那麼創造出本書的所有哺乳動物應該輕而易舉。

這隻大藍鷺站在水邊一個突出的木樁上。
我將動物力形中的三個主要力量標示出
來，並標出腳踝的位置。膝蓋部位緊貼著
身體隱藏起來了，不要因為沒有看到膝蓋
就被騙了。

腳踝

我用這隻大鳥來總結趾行動物類別，這是動物世界中最容易接觸，也是最普遍知名的。
接下來是最後一個類別：蹄行動物。

第四章
蹄行動物（快速陸地動物）

奇蹄動物

奇蹄動物的例子有馬、貘和犀牛。牠們是草食、放牧的哺乳動物。每個蹄的中趾通常也會比兩邊的趾頭大。

較大的蹄行動物通常有肌腱固鎖機制，讓牠們在站立時能夠固定四肢的關節來節省能量。這種固鎖機制影響我們對前腿力量功能的看法，接下來的幾頁，我會更深入介紹。

馬

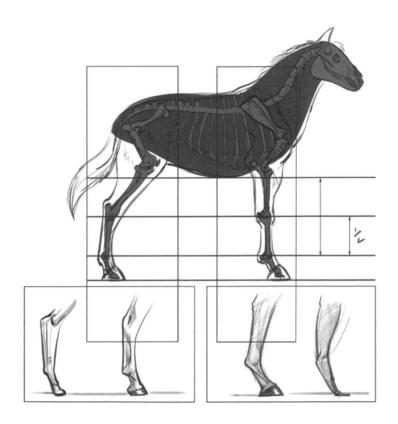

到目前為止，蹄行動物是三者中最具挑戰性的類別，因為牠們與人類的構造差異最大。有很多內容要涵蓋的，那我們就開始吧。

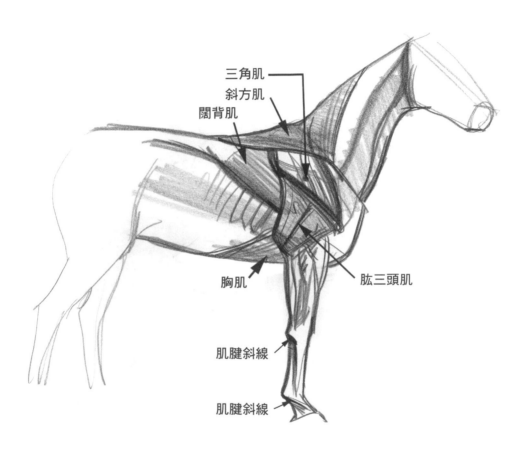

三角肌
斜方肌
闊背肌
胸肌
肱三頭肌
肌腱斜線
肌腱斜線

仔細看馬的肩膀和手臂區域的構造，你會發現與人類有多麼相似。肱二頭肌是差異最大的構造，它隱藏在肱三頭肌及肱骨的前側而幾乎看不見。三角肌和肱三頭肌體積上的大小告訴我們這些肌肉的工作量有多繁重。

後腿

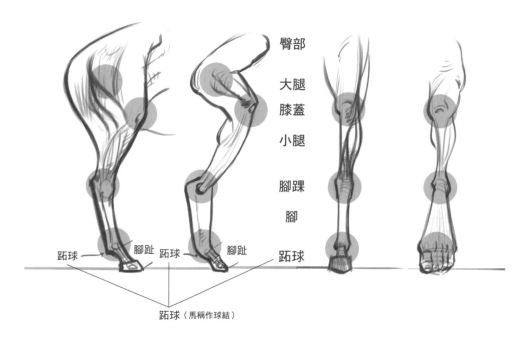

臀部

大腿

膝蓋

小腿

腳踝

腳

蹠球

蹠球　腳趾　蹠球　腳趾　蹠球

蹠球（馬稱作球結）

我知道上面的圖看起來很怪，但人類的構造經過如此的變形後，才能真正與馬的構造相比較。我們從最左邊的後腿開始。馬的「腳」和「趾」比人類長得多。馬的小腿或腳部區域比較長，所以可以跨得比人類大步。用腳趾跑步或步行，可以增加減震和彈性。從側面看，馬匹的大腿或股四頭肌很寬。這些肌肉有如強大的引擎，有助於在跑步和跳躍時，壓縮和伸展腿部。

右邊的兩張圖提供了後腿正面圖的比較。大腿和小腿區域彼此相似，往下比較到「腳」的時候，差異就大得多了。記住這些不同之處來幫助你理解馬的後腿是如何運作的。

腳和踝關節

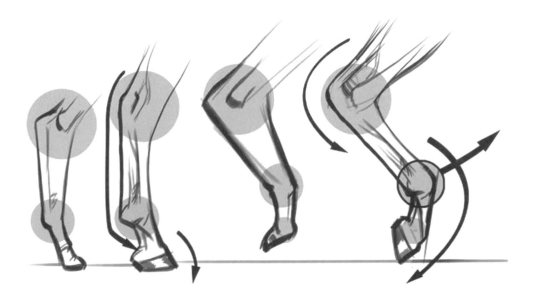

在觀察踝關節和掌趾關節時,可以發現馬腿的底部與人類腳掌主要部分的相似度很高。上圖中,
我將人類的腳趾加長以配合馬腳的比例。馬抬起後腿時,踝關節向上抬起腳掌,腳趾會向下彎
曲。灰色圓圈把焦點放在主要的關節上,並用來當成比例的指標。

前腿

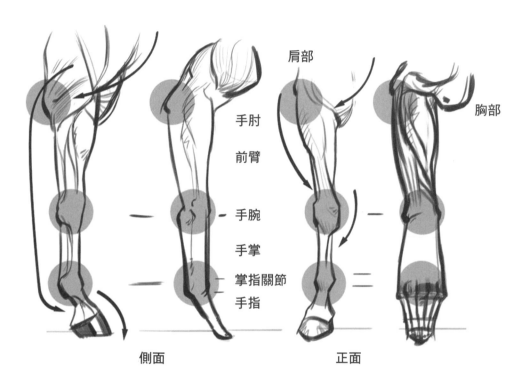

肩部

胸部

手肘

前臂

手腕

手掌

掌指關節

手指

側面

正面

上圖比較了馬的前肢和人類的手臂。我再次修改了人類手臂構造的比例，來與馬的前臂構造做比較。從這些變化中，可以觀察到一些有趣的畫面。左邊的兩張圖是側面圖，右邊的兩張是正面圖。注意相較之下，人類與馬兒的前臂區域有多麼相似。

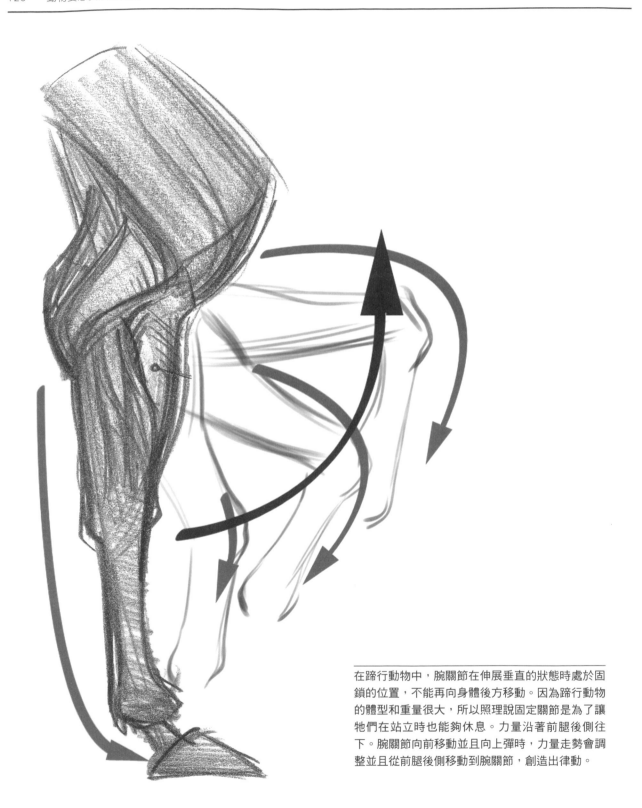

在蹄行動物中，腕關節在伸展垂直的狀態時處於固鎖的位置，不能再向身體後方移動。因為蹄行動物的體型和重量很大，所以照理說固定關節是為了讓牠們在站立時也能夠休息。力量沿著前腿後側往下。腕關節向前移動並且向上彈時，力量走勢會調整並且從前腿後側移動到腕關節，創造出律動。

前腿彎曲

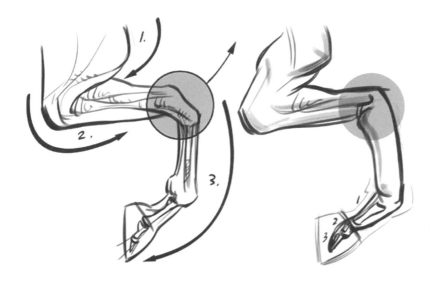

在右邊這張側面圖中出現了人類手掌，多麼奇怪啊，你可以看到前肢關節是如何彎曲的。這是馬的手腕，灰色圓圈內的關節呈現出戲劇性的彎曲。

腿一旦彎曲，二號方向力會從肘部移動到手腕，創造出律動，轉變成三號方向力。由於缺乏向下的壓力，三號方向力先前是不存在的。

趾間關節和第一趾關節

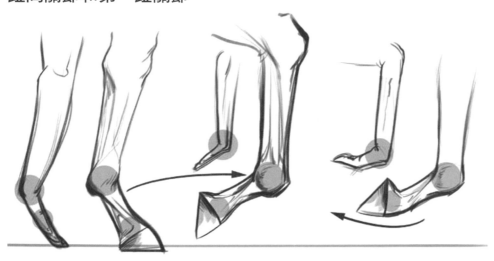

這裡的圖分為三組，每組包含兩張插圖。每組圖都比較了人類手部與馬的前肢，灰色圓圈標示出趾間關節（較小的圓）和第一趾關節（較大的圓）兩個關節的特寫，也顯示馬的體重產生了多少下壓到趾間關節上的壓力。左邊第一張圖的馬兒構造中，注意力量從第一趾關節移動到馬蹄的陡峭角度。這些第一趾關節向前突出，讓馬能夠將腳趾關節向後上方掃掠移動，進而優雅地跨步。

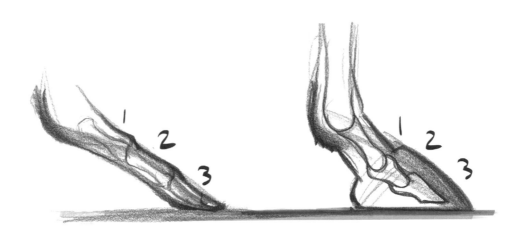

仔細看構造上的一些細節，可以發現人類手指中的三節指骨與馬蹄的趾節數量相同。人類手掌中指的第一指關節代表馬兒前肢的球節。而在球節下方的趾骨有明顯的角度變化。

陰影設計

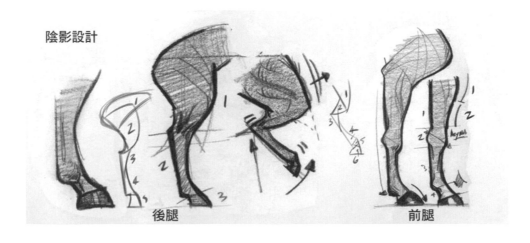

後腿　　　　前腿

這些範例中，我根據馬兒前腿和後腿的力形來繪圖。由直線到曲線的形狀所設計出的重複三角形，沿著身體構造從一種力量移動到另一種上面，創造出具有形狀的律動。中間的圖呈現馬的後腿收縮。這會改變形狀。最右邊的例子中，線條分為兩個區塊：凹線和凸線。

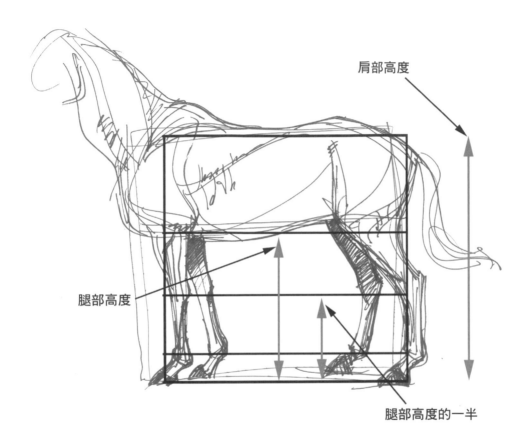

肩部高度

腿部高度

腿部高度的一半

很多人可能都知道，我不常做很多測量，但畫馬的時候，學習怎樣畫得正確之前，具有一些比例觀念是好事。每一本動物繪圖書都會討論上圖中的方形概念，我認為這是一個很好的起點。我特別標示出下部的關節位置（第一趾關節），因為方框概念從這個關節（而不是從地面）開始的效果最好。下一個重要的測量位置是馬匹的胸腔底部。從馬匹的胸腔底部到腿部最下面的關節，其正中間正好是腕關節和踝關節的位置。

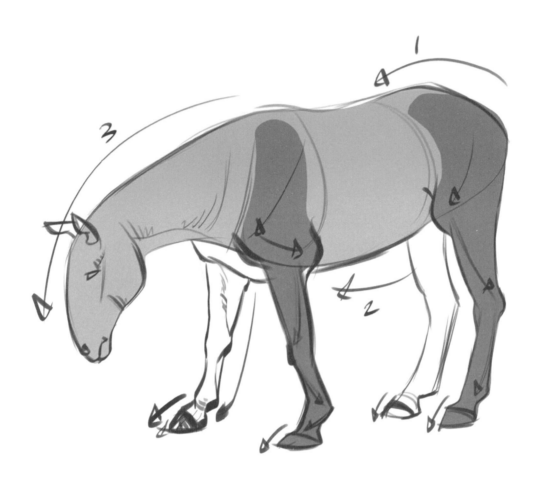

這張圖描繪的是正在吃草的馬，這是稀鬆平常的動作。我們來看看這其中涉及的物理現象。地心引力不斷往下拉，這是不可避免的事實，所以馬的身體構造就有了調整。淺灰色的形狀代表動物頭部和軀幹的力形，深灰色的形狀標示出前肢和後肢。看看這形狀在設計上如何表示力量和形體。舉例來說，大腿和臀部區域包覆著身體的形體。深灰色的形狀確實是扁平的，但是我們感覺得到它的立體感。

這張圖還有一點要注意的是兩隻前肢不同的力量律動情形。遠側前肢直立以支撐體重，因此力量從它的後側向下流暢地移動。而近側前肢的腕關節處稍微彎曲，導致力量律動在更早的腕關節處發生。

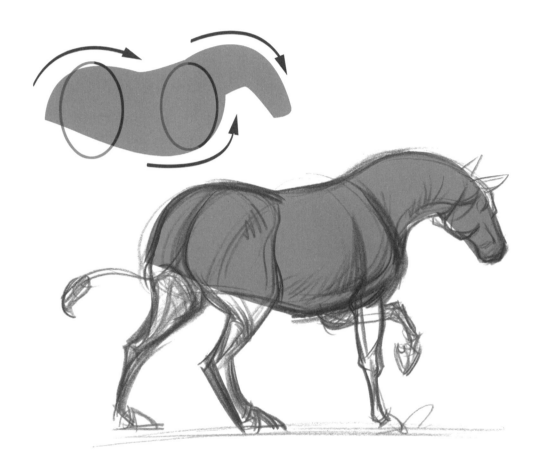

我用這張馬匹繪圖來提醒自己動物的力形。左上角的圖標出三個主要的力量走勢，以及兩個橢圓形暗示出馬匹軀幹的透視立體感。

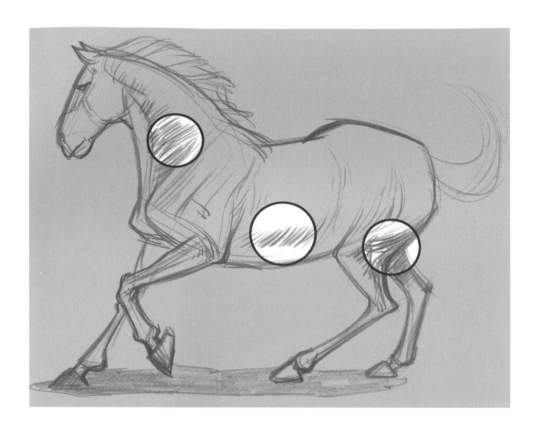

在畫這匹馬的過程中，我花了很多功夫在形體上。這三個圓圈標示了可定義出形體的線條。每個區域都有著不同程度的細節處理。中間部分是最不具體的；頸部或左邊的圓圈有中等程度的細節呈現；而腿部或右邊的圓圈則有最多細節。

中間圓圈中的表面線大致勾勒出腹部形體的弧面。頸部是用線條刻畫出來的，但此時線條著重於形體的展現而非力量。腿部圓圈中的表面線則展現出形體和力量！線條沿著腿部，照著它肌肉力量的方向畫出。

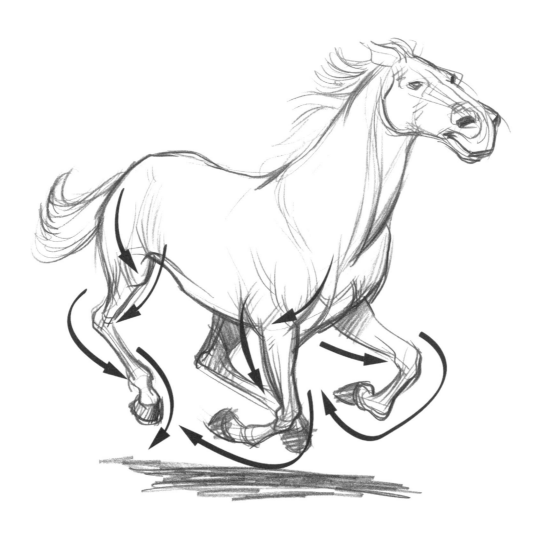

馬兒從巨大鼻孔吸入氧氣，讓牠能夠像部精美的機器一樣運作。巨大的胸腔將氧氣推進到血液循環中，讓馬兒可以長期、高速的奔跑。馬兒在奔跑的時候，牠身體上所有的方向力和作用力能夠創造出變化不斷的律動。

我們用這張圖來示範前面那兩張圖所討論的主題。仔細看動物的力形。這是畫馬時,設計上的重
要觀念。你也可以看到各式各樣的表面線,用以描述馬兒不同的形體或肌肉。每個肢體都有各自
不同的力量律動。

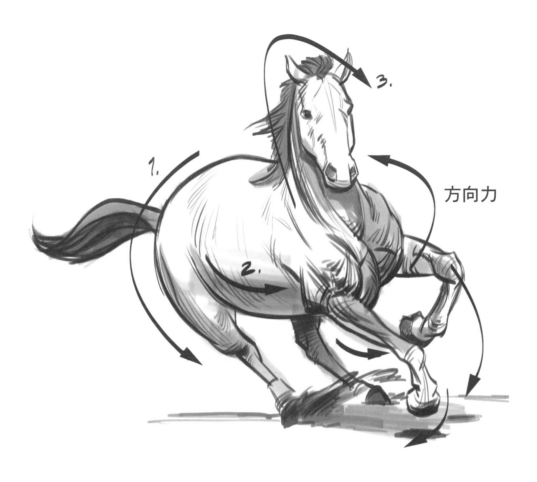

方向力

書封那張圖散發出力量和速度。無數的方向力分工合作，創造出毫無漏洞的律動。從第一個力量開始，我們跟著力的路徑到第二個力量，也就是標記「方向力」區域的一部分。這個力量改變了方向，並翻轉到第三個力量，在那裡，力量在頭頂急轉彎，從臉部出去。

仔細觀察這張圖會發現，許多有力的形體線條呈現出馬兒肌肉組織的拉力和運作方式。

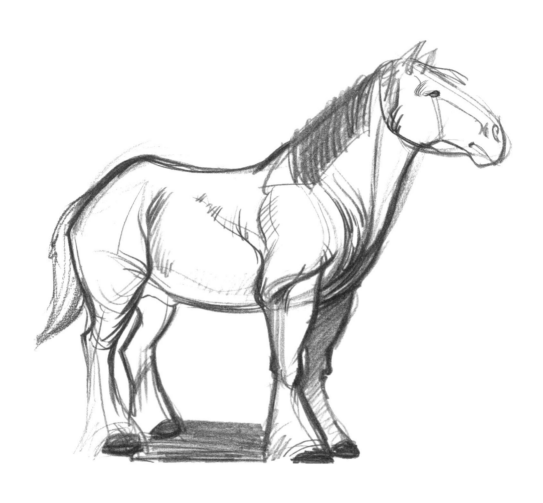

這匹克萊茲代爾馬（Clydesdale）站得很穩，很有分量。肩膀和大腿區域的肌肉發達，以支撐體重。克萊茲代爾馬的體重可以達到近一公噸。因為牠們很溫馴，且力量很大，所以最常被農民用來犁田和拉重物。力形體現在腿部結構上時，試著觀察它隱藏在動物體內的情形。

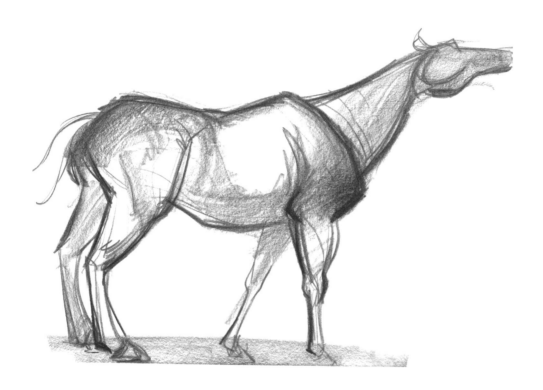

這張圖中的馬兒比較削瘦，突顯出了臀部和肩胛骨的結構。更柔和、有律動的頸部從肩胛骨之間延伸，優雅地扭轉並支撐住旋轉的頭部。仔細看直線到曲線造型的力形明確定義出牠的頸部。你可以在頸部頂端的直線之後，找到動物力形中在頭頂上的最後一條弧線。

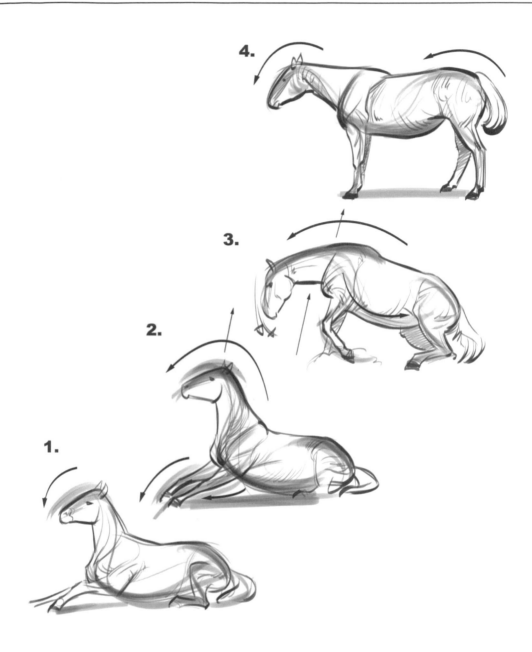

這些圖畫的是一匹馬從趴坐到起身的姿勢。在圖1中,馬兒預期緊接而來會有大又快速的向上推力,所以先將頭部往下推,以如圖2所示。這個推力讓馬兒可以在承受上半身的重量下伸出前腿。在圖3中,馬的重量從肩膀垂下,穿過腹部進入臀部區域,而遠側前腿在承受重量下處於固鎖的姿勢。因為上半身已經抬起,後側的重量有空間可以移動,馬兒拉起後腿,抬起下半身。在圖4中,馬兒就站起來了。

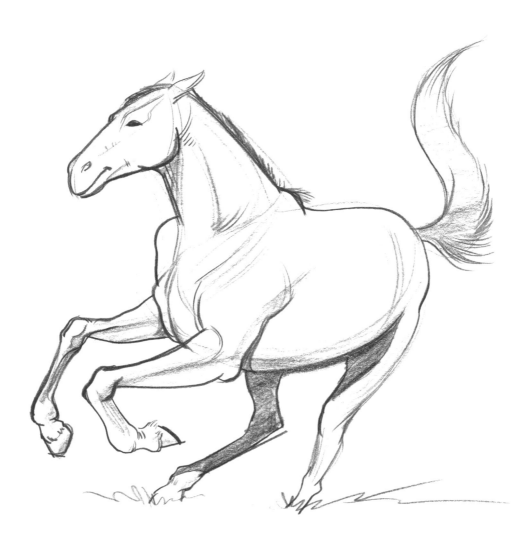

這張圖以及下一張圖，是以同一匹馬為參考所設計出的。這匹馬的第一張圖比較精確地畫出哺乳類動物及其俏皮的姿勢。

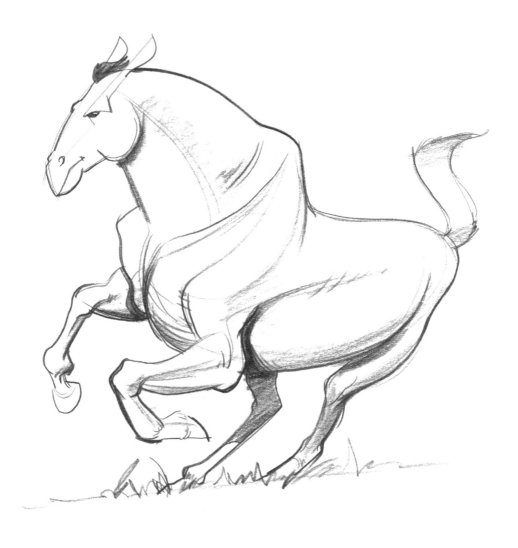

第二張圖偏離了我們對馬的傳統畫法，賦予更多的主觀意見。更寬的頸部、更強壯的肩膀區域和更厚實的前肢，創造出一種更強壯卻又不失優雅的動物。

斑馬

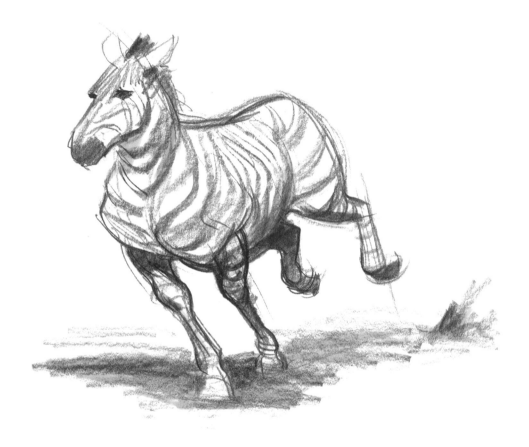

斑馬這一部分的第一張畫，展示了牠們逃跑時的常見景象。這隻斑馬很幸運地逃脫了。畫斑馬是很開心的事情，因為牠們有條紋，在定義形體和特殊比例時非常有幫助。

我在舊金山動物園時，用軟筆刷畫出這些斑馬。軟筆刷的大膽線條能夠快速畫出條紋，以產生形體。在下面的圖中，你可以看到我是如何利用軟筆刷來表現力量，力量從肩膀上往下掃到近側的前腿。

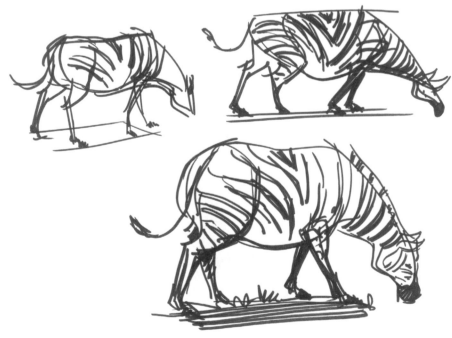

與馬相比，斑馬比較矮胖。較為厚實的後側，加上短腿，體格很像美式足球中的後衛。這幾張快速畫出的設計，展現了這種美麗的動物。我原本想用一條直線穿過整個背部，但是這個概念消除了三個方向力相互作用的機會。我確實喜歡右上圖中的側身V型圖樣。

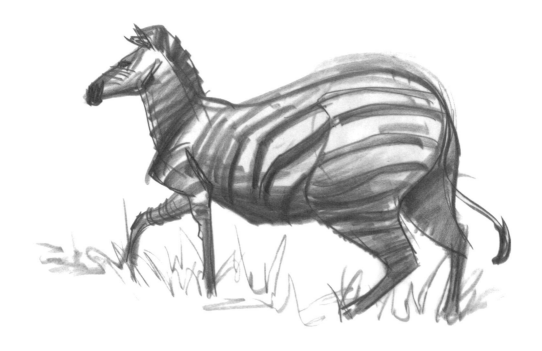

正如你所看到的，我畫這張圖時，用大臀部、短脖子和圓肚子來呈現主要概念。斑馬也有一個有點細長的鼻子。我把近側前腿畫得很像插在地上的杆子。這裡沒有太多的力量律動，但這就是我對這隻腿的感覺。我還誇大了肩膀的角度從身體突出，以明確呈現出這個姿勢中的肩膀運作。

犀牛

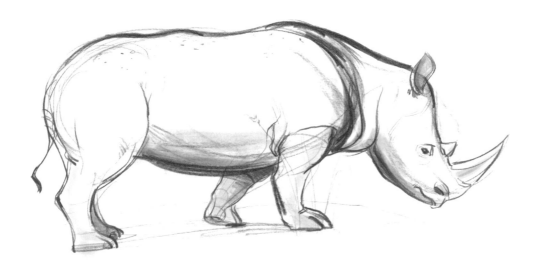

犀牛是我最喜歡畫的一種動物,更具體來說是黑犀牛。這隻黑犀牛就像一輛長了腳的坦克車。我把潛在的力量和重量都畫在肩膀前方。頭看起來又大又重,所以我試著讓頸部和頭的底部有承受著重量的感覺。我試著想像那顆頭放在我手心裡……那種重量會是什麼感覺?它有多重?一隻成年犀牛的體重可以超過三千磅(約1360公斤)!即使這麼重,犀牛的速度還是能達到每小時三十五英里。黑犀牛是地球上第四大的陸地動物!

黑犀牛被認為是一種具有攻擊性的動物。進一步的研究發現,其實是因為牠的視力很差,所以黑犀牛對很多東西都很害怕,因此才會經常有攻擊行為。

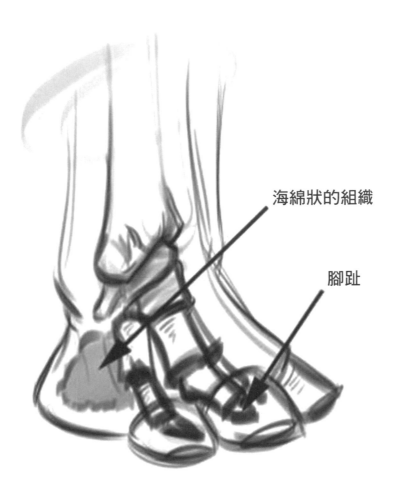

海綿狀的組織

腳趾

我發現犀牛是蹄行動物時，非常驚訝。我本來會猜牠們是趾行動物，尤其是因為大象就是這一類別。進一步研究腳的構造之後，我發現跟大象很像的是，牠們的腳後跟也壓在一塊海綿組織上，只是海綿墊的高度更高，所以犀牛更是依靠趾尖行走。

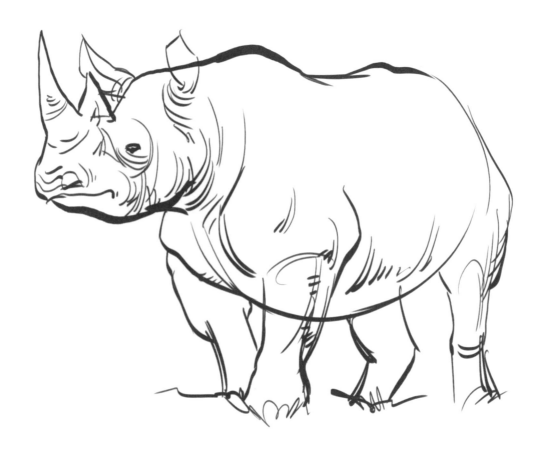

這是另一隻黑犀牛。這隻犀牛的設計上非常簡約清楚，臉部有著巨大的犀牛角。注意上嘴唇呈現捲纏並有抓握功能的三角形，這能讓犀牛從樹上抓樹葉來吃。

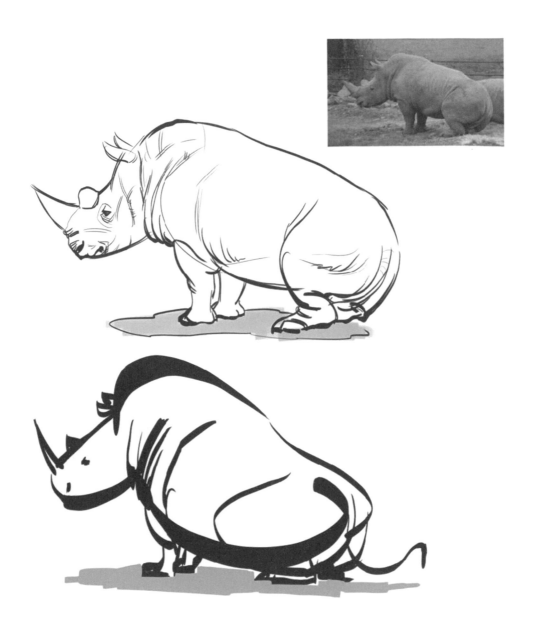

該張圖展示了從參考物到設計成品的過程。右上角坐著的白犀牛照片是我在 Safari West 野生動物保護區拍攝的，而上面的圖是我對這個姿勢的簡短研究。透過這個過程，我可以進一步了解犀牛在這個姿勢中的力量走勢。我把畫這張圖所獲得的知識加以運用，畫出下面那張圖的設計。兩張圖都是用 Cintiq 電繪板畫的。

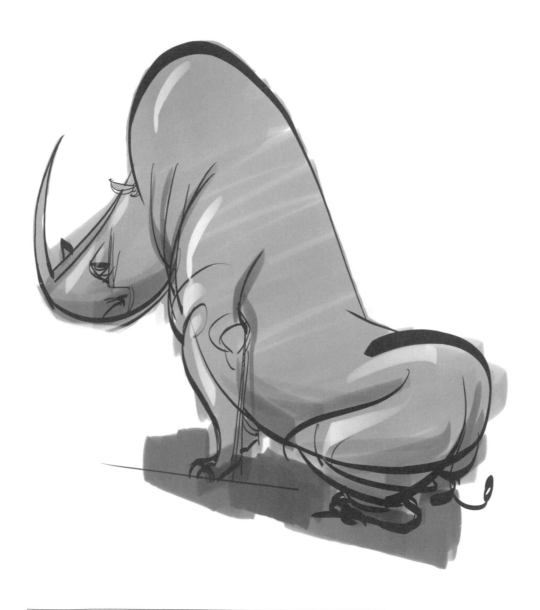

我就是無法抗拒。這是同一張照片所啟發的另一張畫。我刻意地加高肩膀的高度,將臀部後推,
同時增加重量往腿部壓。

我為了揣摩黑犀牛頭的威嚴神態，畫了這兩張圖。上圖比較注重形狀，下圖則是比較注重細節。在上圖中，頭部的形狀忽略了周圍的細節，比如角和嘴唇。要理解設計，你必須忽略細節，放眼在更大的形狀上面，再分層地畫。兩張圖都呈現出我所評估出來的力量律動，用兩個箭頭表示。

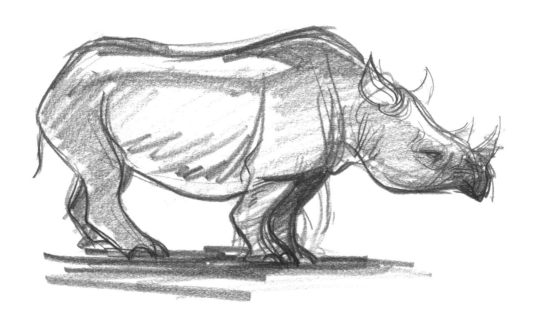

犀牛的清晰輪廓展現了動物力形。在形狀的末端，我在犀牛的下顎底部添加了重量。

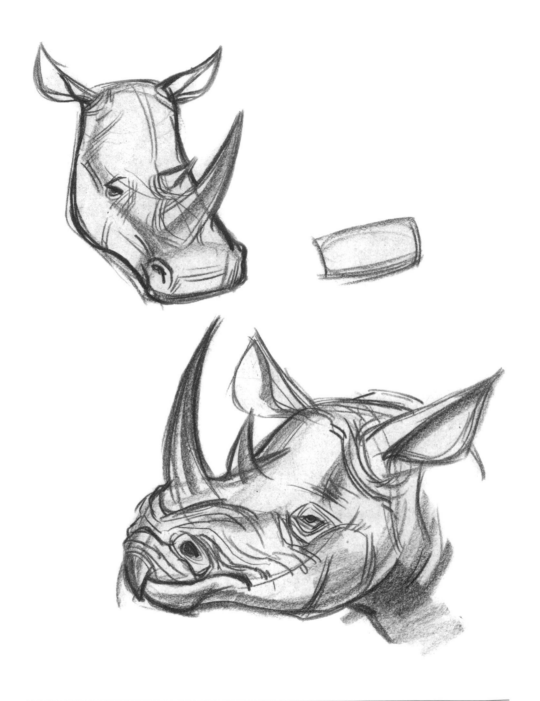

上圖是白犀牛，下圖是黑犀牛。為適應不同的飲食，牠們的口鼻形狀也不盡相同。白犀牛的口鼻像割草機一樣，主要是用於吃草，而嘴唇形狀成捲纏三角形的黑犀牛，則是會從樹枝上咬取樹葉來吃。

這隻全身如同裝甲般的犀牛是印度犀牛。黑犀牛和白犀牛的頭上都有兩隻角，不同的是，印度犀牛只有一隻角。印度犀牛的身高和重量與其他犀牛相似。

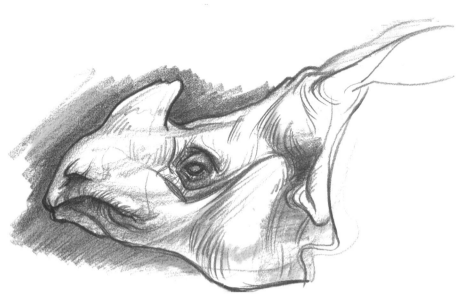

我更深入研究印度犀牛的頭部細節。我想要用不同的皺褶來更好地瞭解頭部的構造。這些形體比黑犀牛或白犀牛更複雜。

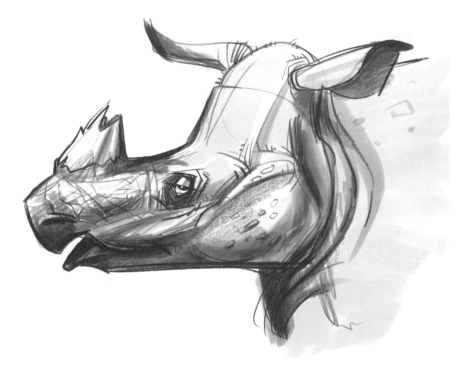

要進一步設計印度犀牛時，我從一個簡單的輪廓開始，類似橫躺的L形。我把角稍微加厚，把眼睛縮小了一點。這樣做會讓頭部感覺更大。這隻犀牛有圓頂狀的腦袋和皺巴巴的脖子。我增加了一些紋理皺褶，並把臉頰的面積稍微加大。

這張圖是先在紙上畫，再用Cintiq電繪板以灰階繪製。

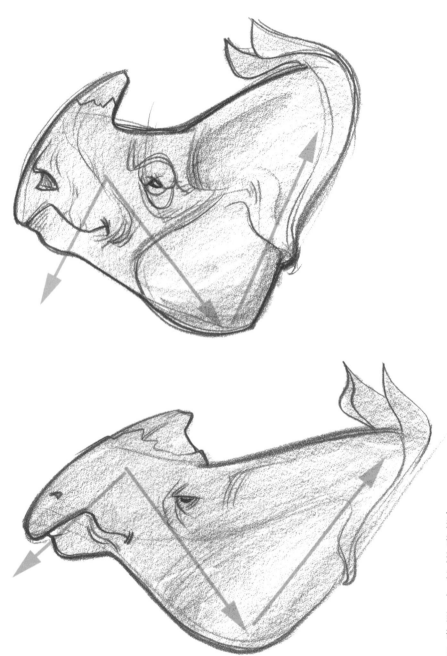

這兩張也是印度犀牛的頭部設計。同樣先從簡單的形狀開始畫。上圖是比較水平壓縮的表現方式。

下圖的鼻子感覺好像被拉到左側，頭部的頂部到底部就能創造出更大的律動角度。

偶蹄動物

偶蹄動物有豬、西貒、河馬、駱駝、鹿、長頸鹿、叉角羚羊、羚羊、綿羊、山羊和牛。

鹿

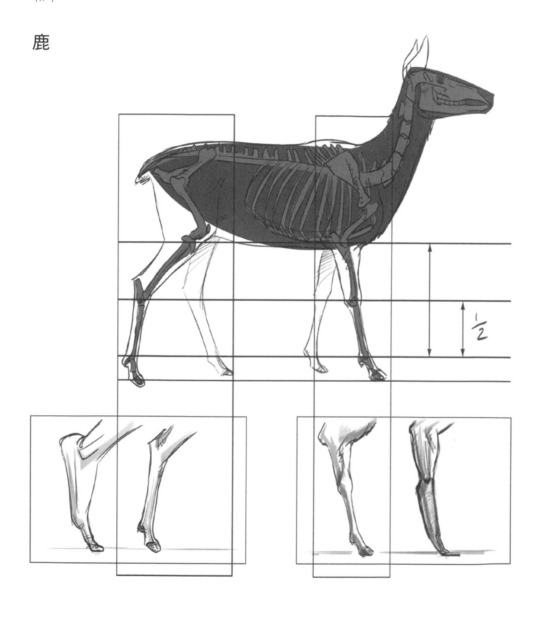

鹿的構造與馬相似，只差在牠們腳趾數量是偶數。

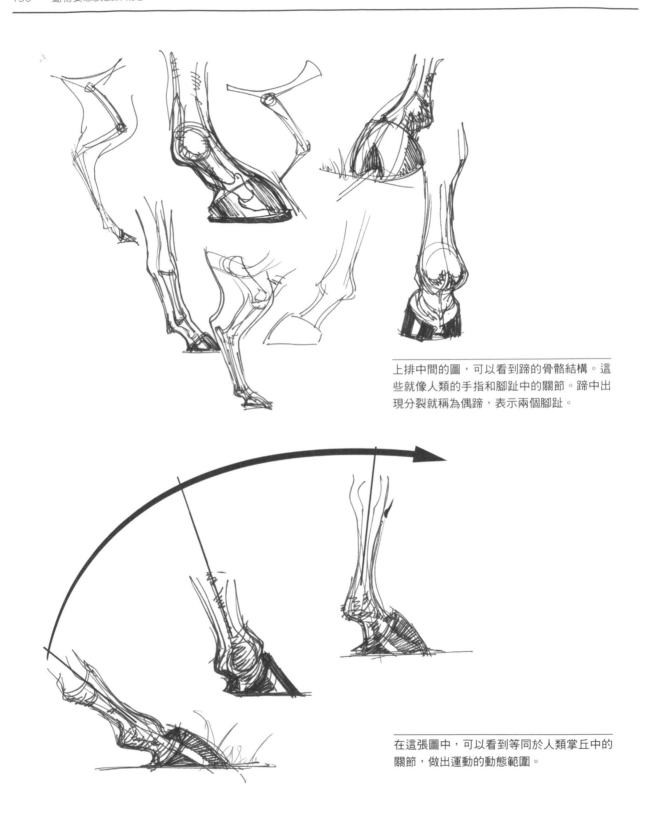

上排中間的圖，可以看到蹄的骨骼結構。這些就像人類的手指和腳趾中的關節。蹄中出現分裂就稱為偶蹄，表示兩個腳趾。

在這張圖中，可以看到等同於人類掌丘中的關節，做出運動的動態範圍。

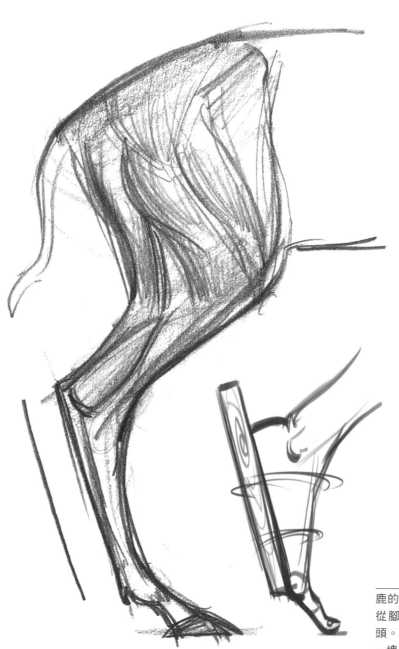

鹿的「腳跟」可以很明顯看出從腳後側上端延伸出去的骨頭。這就好像我們的腳底綁著一塊長木條，延伸超過腳後跟。

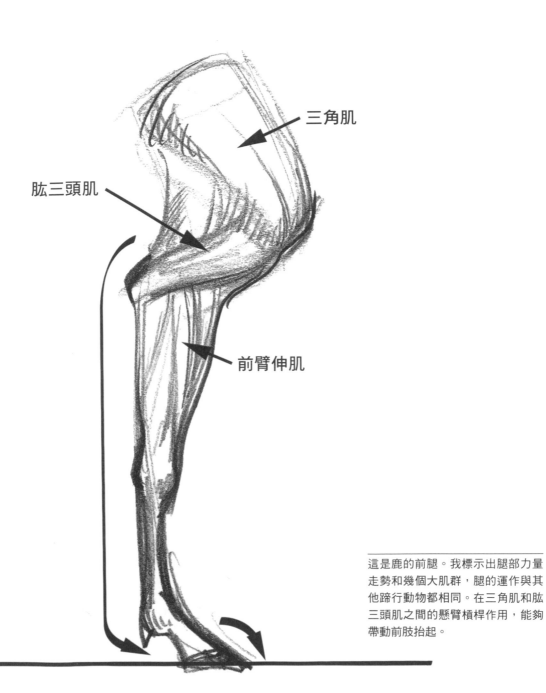

三角肌

肱三頭肌

前臂伸肌

這是鹿的前腿。我標示出腿部力量
走勢和幾個大肌群，腿的運作與其
他蹄行動物都相同。在三角肌和肱
三頭肌之間的懸臂槓桿作用，能夠
帶動前肢抬起。

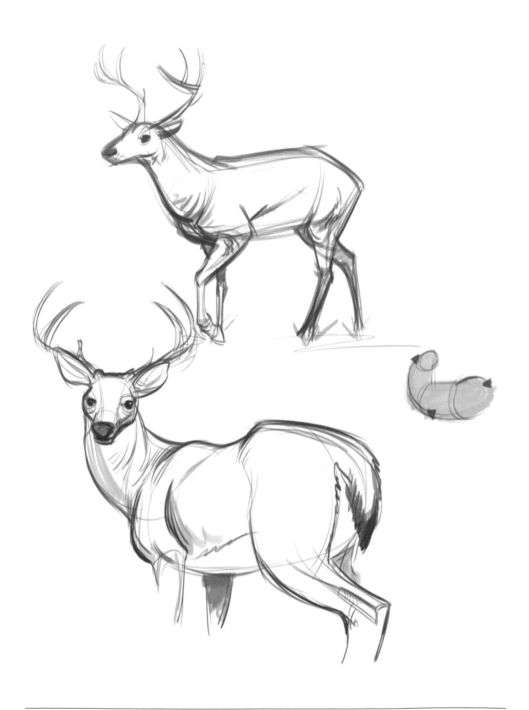

這是兩隻鹿的速寫。在下圖這張鹿，我大致勾勒出身體長而彎曲的力量，並填入形狀以便讓你看到我的繪畫過程。從這個角度看鹿的身體向上彎曲，你可以簡單地看出鹿的力量走勢。

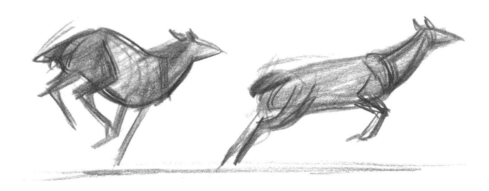

這是在鹿奔跑時的步態中所發現的兩個瞬間。透過側面輪廓畫像的運用，我們可以更輕鬆地確定任何動物的步態。注意左圖中身體軀幹的壓縮。接著，鹿從這個姿勢中躍起並準備再次著陸，以為下次再向前跳躍。

麋鹿

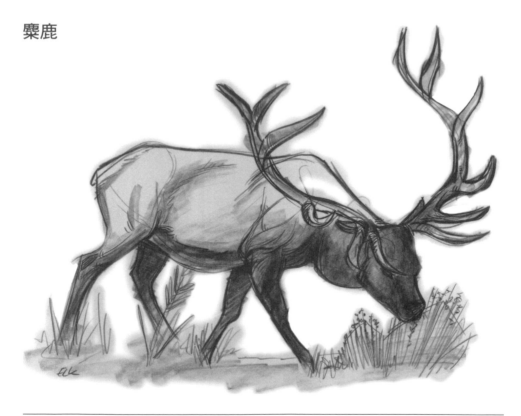

麋鹿是世界上最大的鹿種之一。這隻強壯的麋鹿在長草上走動，享受午餐。厚實的肩膀和頸部肌肉有助於支撐鹿角。

上圖是加了個人看法的麋鹿，添加了更能定義麋鹿特色的特徵。我把肩膀加大，把肌肉畫得更結實。我也增加了腹部的大小。另外，我將口鼻拉長、縮窄，並讓後腿變細一點。細腿能夠進一步誇大龐大的軀幹。

羚羊
狷羚

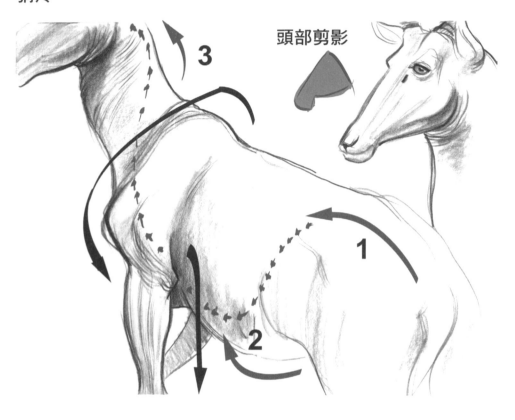

頭部剪影

這張圖中,你可以透過狷羚看到力量的走勢。較大的箭頭表示方向力,較小的箭頭表示作用力。
右上角的灰色形狀代表狷羚的頭部。

黑貂羚羊

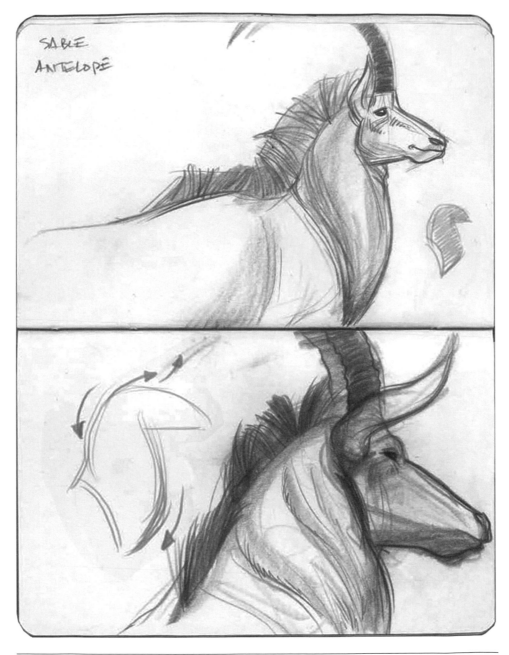

上圖的右下角有一個小形狀，用來辨識黑貂羚羊頸部和頭部的流暢設計。下圖是分布於羚羊頸部、頭部和耳朵的力量走勢圖。注意耳朵的設計，透過向前和向上推移來體現其類似於雷達天線的功能，敞開地聽見周遭環境中的聲音。

長角羚羊

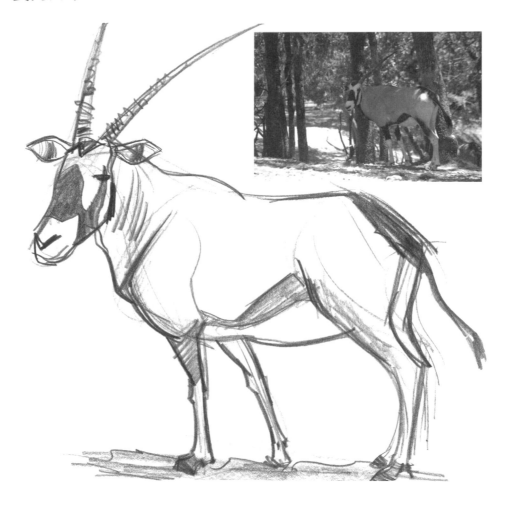

長角羚羊厚實又健壯，而且有著有趣且精心設計的標記。牠們來自非洲，但我有幸在北加州山區的Safari West野生動物保護區畫到牠。

弓角羚羊

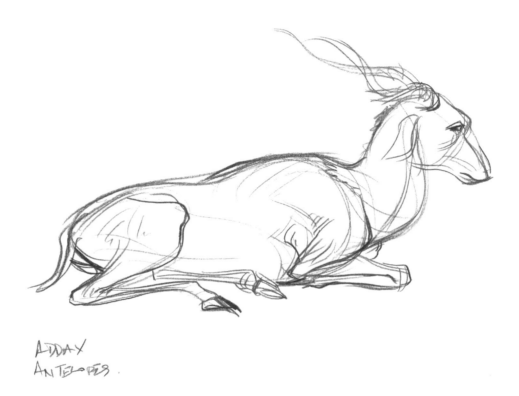

ADDAX
ANTELOPES.

瀕臨絕種的弓角羚羊來自撒哈拉沙漠，牠以像開塞鑽的鹿角而聞名。圖中的弓角羚羊趴著，看看牠的四肢是如何折疊在身體下面，然而動物的力形仍保持流暢感經過身體並進入頸部和頭部。

旋角羚

這隻母旋角羚有著流線型的身體，展示了力形的三個主要力量。後腿正在踢向前腿時，你可以看到牠是如何向前邁進的。公旋角羚也有像開塞鑽的鹿角。

山羊

這是在舊金山動物園兒童區裡的啤酒肚山羊。很多滿心期待的小朋友們會從舊口香糖機器裡買乾草粒餵牠，牠被餵得很飽。牠的體重平均分布在四條腿上。我在牠的腹部畫了一條線，來提醒自己牠的肚子有多麼圓。

公牛

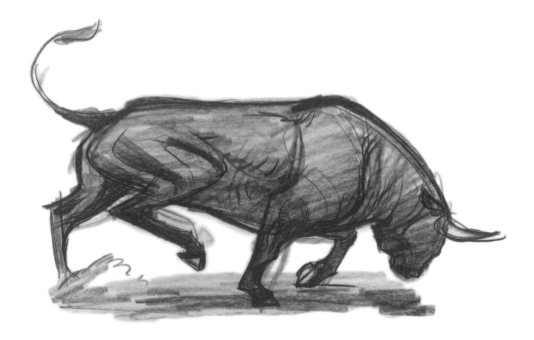

衝刺的公牛身體往前，後腿抬起準備繼續衝。清晰有力的形狀，說明了牠是隻強壯的動物。注意後大腿和後腳的平行線，以及肩膀和前肢前臂的平行線。

非洲水牛

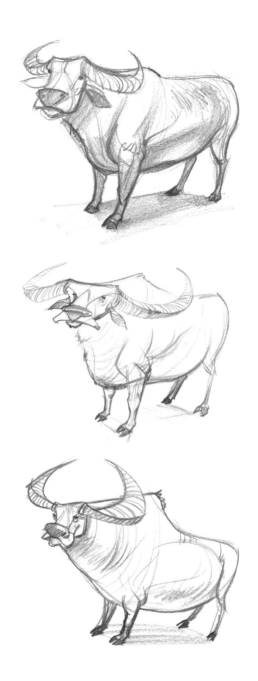

上圖的三隻非洲水牛說明我是如何從設計的過程中獲得進展。最上圖是最寫實的，但在第一次畫時，我就已經開始加入自己的設計想法。你可以看到擴大的口鼻、粗大的身體和較小的腿部。中間的圖中，我將水牛的頭部、口鼻、眉毛和角水平的拉長。而最後一張圖的設計焦點在於身體的形狀。我以身體的垂直高度、角的厚度、小眼睛和大鼻子來發揮設計。

長頸鹿

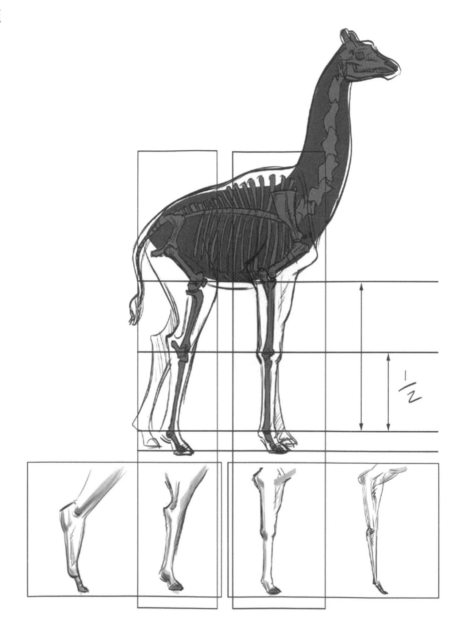

我真的很喜歡畫長頸鹿。幾年前，我開辦了私人夏季繪畫課程。我跟學生約在布朗克斯（Bronx）動物園裡，上了一個星期的課。那時候，我大概已經十五到十八年沒看過活生生的長頸鹿了。我跟班上同學逛著動物園，繞過一個茂密的樹林角落後，就走進了長頸鹿的小觀賞區。我對這些神奇動物的第一個印象是，牠們好像是現代版的恐龍重回地球上，活生生地近在我眼前。

在我們繼續之前，還記得在第二章討論蹄行動物時，我提到了長頸鹿的大胸椎。注意棘突從脊椎突出，藏在兩側肩胛骨之間，形成巨大的隆突，使得長頸鹿有著獨特的輪廓。

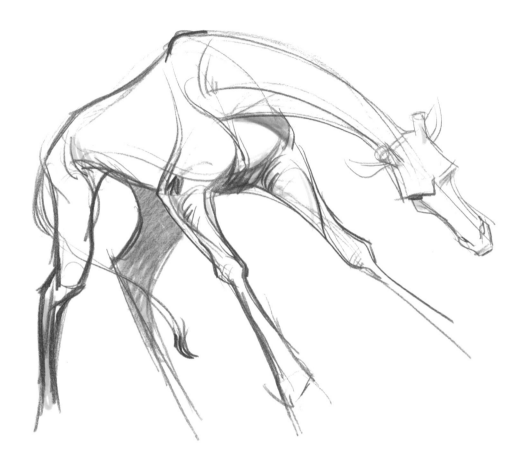

這隻長頸鹿用長腿和長脖子與另一隻長頸鹿打鬥。牠把精瘦、三角形的身體向後拉，準備把脖子甩向對手。公長頸鹿在打鬥時會用頭上的角當作武器，準確度很高，威力也很強大。

畫這張圖時，我將長頸鹿的身體構造與人類的構造做比較來探索前臂和大腿。即使是現在，我看著這張圖片時，也都還能看出差異。

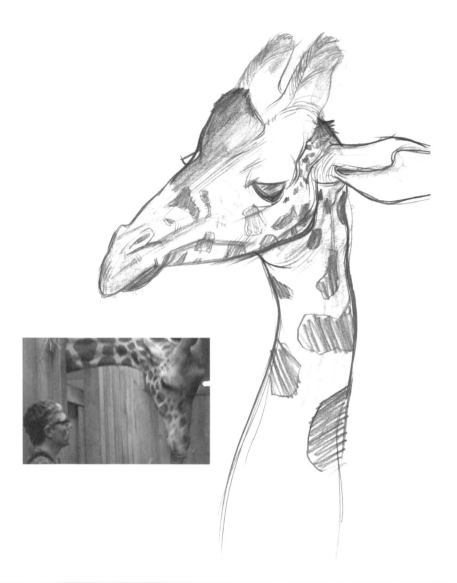

因為長頸鹿的高度,所以很難感受到牠們頭部的大小。這個問題在我第一次去Safari West野生動物保護區的時候解決了。我和妻子去動物園的那天很涼爽,天空灰濛濛的,還下著綿綿細雨。天氣並沒有影響我們觀察動物的行程,但我一直在想著這裡的景色配上藍天白雲會有多美麗。是這樣的,我們參觀結束前,導覽員帶我們這團的人到長頸鹿穀倉,下雨的時候長頸鹿通常會待在這裡。我猜牠們不喜歡淋濕。不管怎樣,我碰巧走在隊伍最前面。穀倉裡有很高的長窄走廊,在最後一個走廊的左邊,就有隻很高長頸鹿,頭朝著我。我慢慢地往上走,其他人緊跟在後面。導覽員終於經過我身邊,走到我前面。突然間,長頸鹿低下了頭向他打招呼。長頸鹿的頭離我的臉只有幾英寸。這麼優美動物體積龐大,我感到驚奇不已。牠的眼睛跟疊球一樣大,睫毛有手指這麼長。牠抬起頭時,我從下面走過去。我妻子艾倫站到我原本站的地方,長頸鹿彎下頭,用紫色的長舌舔她了的耳朵和脖子。真是無價的畫面。我們對那天的下雨心存感激,對大自然和動物王國的原始之美驚奇不已。我永遠不會忘記這一天。

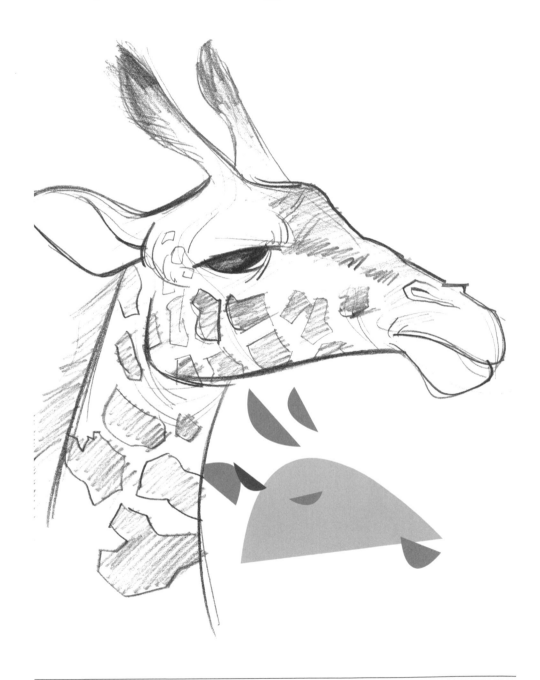

第二張長頸鹿頭部的圖中，有很多直線到曲線的力形設計。在金字塔形狀的頂端，就是用最淺的灰色標示出的整體頭部形狀。接著你可以看到下巴、耳朵、角和眼睛，也是來自同一個形狀。最後，在最黑暗的灰色調中，我指出了耳朵的一小部分及其形狀設計。所有的這些想法都在我繪圖時產生：由我自己決定畫出來的東西要有多接近幾何形狀或多自然寫實。

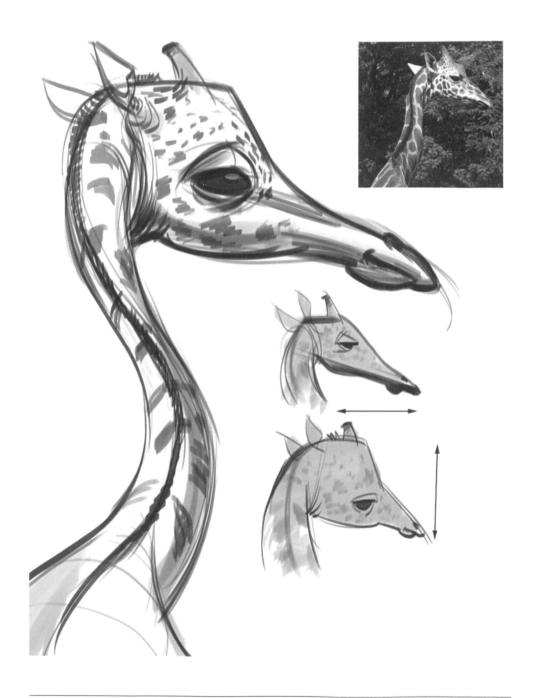

我參觀Safari West野生動物保護區時的另一張照片，啟發了這個創作。大圖是根據頸部和頭部的流動性所延伸出來的。簡單地將長頸鹿的頭垂直或水平拉伸，就畫出了右邊的兩個縮圖。

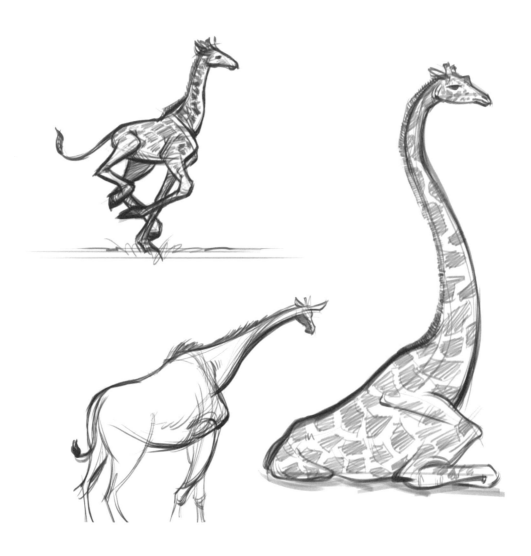

這些是長頸鹿的全身插圖。左上角的圖與現實差異並不大，因為是根據一隻年輕的長頸鹿畫出來的。跟成年的長頸鹿比，牠的脖子較短，腿部的比例較粗。

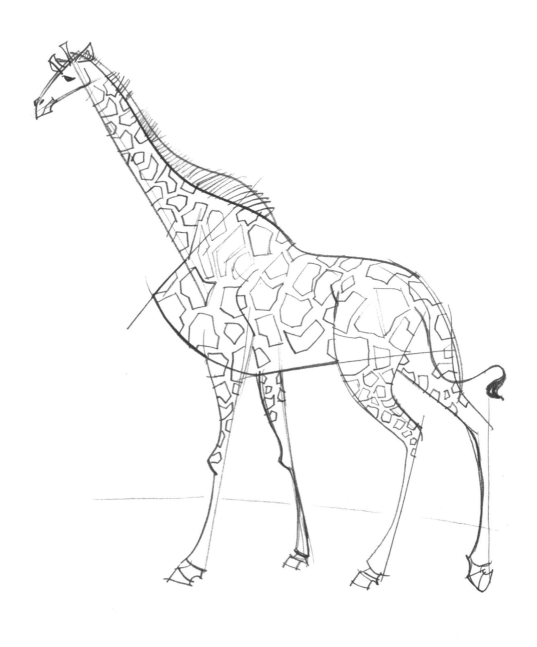

本章就以長頸鹿的設計作結。我把重點放在比較顯著的一些特徵上面。我將胸部往外推,並將細長的腿畫得更細。

在最後一章中,我會把重點放在設計上。

第五章

動物設計

　　本章中，我們將就前幾章討論的動物進一步加入設計想法。我會提出一個很有用的視覺方法來幫助評估。

三分法

三分法是至關重要的設計法則。左側的方框沒有分區。中間的方框從正中間分了一半，這立刻就形成對稱性，這代表方框中，上面和下面的形狀面積是相同的。我們在繪畫時要試圖避免這種對稱的情況。我們的腦袋想要創造對稱性，但諷刺的是在藝術界，對稱性會讓人不感興趣。請記住，對比才會讓人產生興趣。所以就延伸出右側的第三個框。在這裡，我把圖分成三等分！

顏色版本請參閱插入版1。

現在我把框縱分成三等分，而第二張圖再垂直分成左右兩半，這會再次減弱我們的設計。最後一張圖是經典的三分法矩形，它在垂直和水平方向都分成了三等分，請牢記它！

顏色版本請參閱插入版2。

這張圖中，我們也可以將這個三分法方框橫著放。橫向的網格對於描繪動物家族來說很好用，因為大多數動物的體態都呈水平方向，而較少是垂直的。

顏色版本請參閱插入版3。

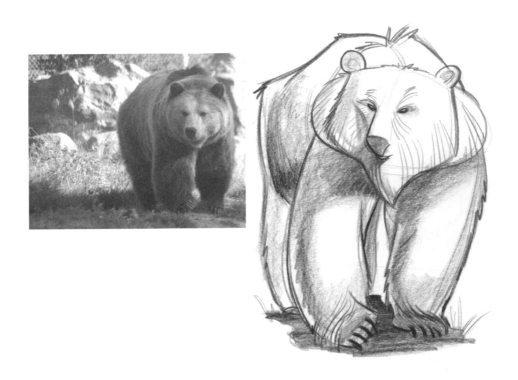

這是我在舊金山動物園拍攝的灰熊。牠的皮毛很厚，要簡化動物的形狀滿容易的。我確保在熊踏出步伐時拍攝，以捕捉前爪的姿勢。

顏色版本請參閱插入版4。

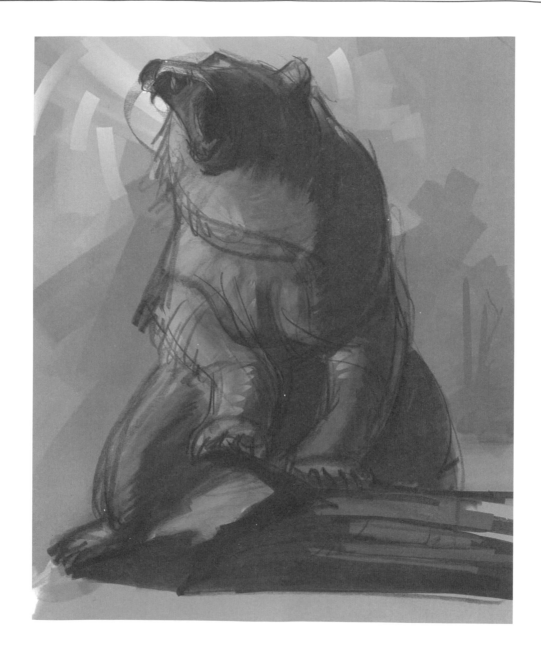

一隻生氣的大灰熊站在八英尺高的地方，憤怒地咆哮著。牠靠著一棵倒下的樹。我把最淺的調子放在嘴邊來強調牠的咆哮，這將迫使你把眼睛聚焦在那裡。同時以頭部為中心，在背景畫出鬆散的同心圓。

顏色版本請參閱插入版5。

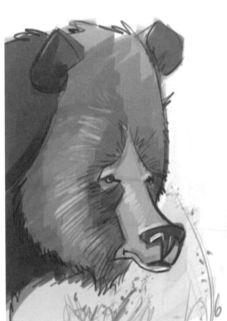

上圖是在舊金山動物園拍攝的灰熊參考照片。請注意照片中熊的臉從上到下自然分成兩半。我在網站上展示了左圖的設計過程（www.drawingforce.com）。我先用一個長的垂直橢圓開始這個設計。我運用了本章開頭的抽象三分法系統，接著我縮小了眼睛，但把離我們較近的眼睛畫得比較大，以創造深度感。然後，我將鼻梁和鼻尖的弧線畫清楚。我再把這一切用 Cintiq 電繪板做快速彩繪。我加進了草，將重點帶到熊臉上。

顏色版本請參閱插入版6。

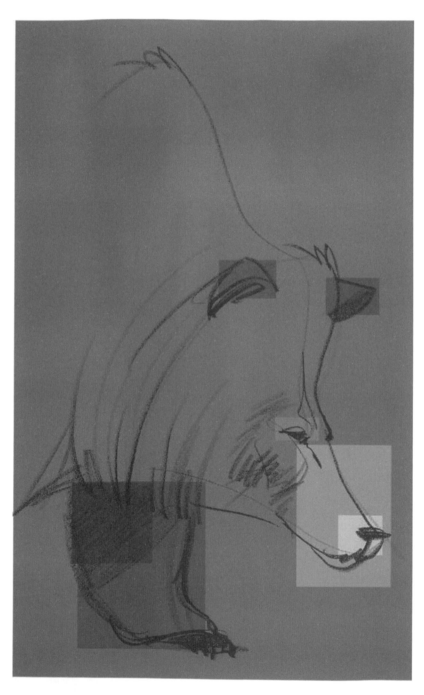

這隻灰熊誇張了頭部的高度和拉長口鼻部位。顏色用於聚焦設計上。我定義的優先順序一般是先垂直方框的位置、灰熊的鼻子，然後是眼睛。

顏色版本請參閱插入版7。

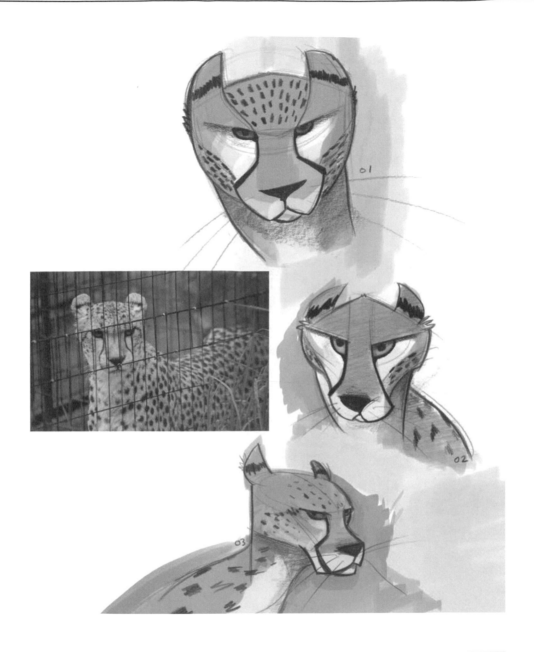

我用平面的方法來設計是上圖中的獵豹，與另外兩張畫相比看起來更平。我觀察到從眼睛往下到鼻子兩側再延伸到嘴巴周圍的黑線形成了有趣形狀。最下面的那張畫比較立體些。我給獵豹畫了強壯的方形下顎和大鼻子。參考照片是在 Safari West 野生動物保護區拍攝的。

顏色版本請參閱插入版 8。

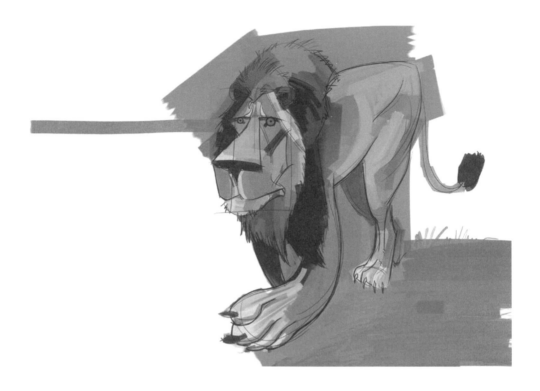

這隻雄獅獨自走著,尋找獵物。我被牠的長臉、大扁鼻,以及往前擺的前爪吸引住了。我也對眼睛的圓形特質很感興趣。我用了在眼睛中發現的橘色來發揮,並加入了一個水平的設計元素,吸引人注意這個細節。為了平衡水平的橘色線條,我在右邊的草地上放了一個小橘色塊。獅子的深色鬃毛有助於框住整張臉。為了吸引注意力,我在前爪上用淺色,並將它向前帶到空白處。

顏色版本請參閱插入版9。

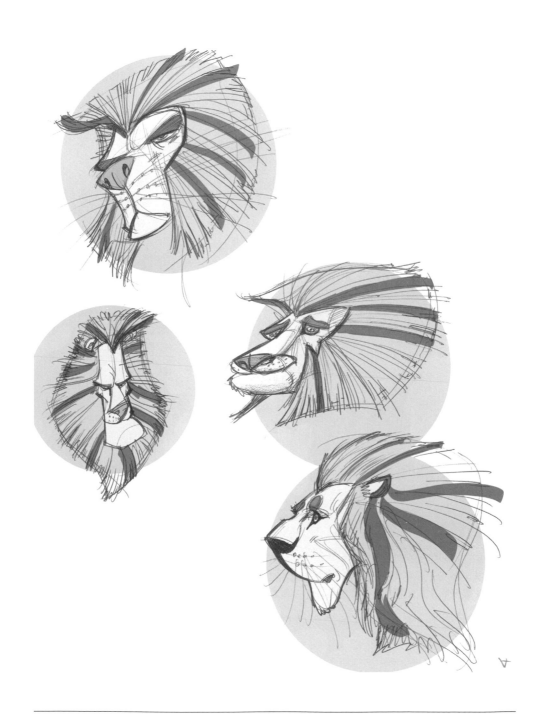

上面是獅子頭的不同設計。透過拉伸比例，我設計出具有不同性格的面孔。

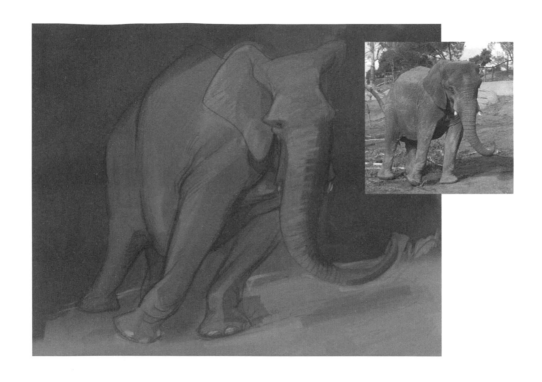

這隻大象在前面第三章的趾行動物就出現過了。我把橘色的區塊推到大象的皮膚上，將它與背景的綠色形成對比。我再次使用藍色塊來平衡大象陰影中的藍調。從參考照片中，可以看出我是怎麼想到要讓大象往右傾斜。這張參考照片是在奧克蘭（Oakland）動物園拍攝的。

顏色版本請參閱插入版10。

運用衣索比亞（Ethiopia）國旗的顏色，我賦予了這個設計更多的意義。我想表達的兩個概念是：

　　1. 別再為了象牙殺害大象。
　　2. 這是一隻憤怒的大象，離遠一點。

是什麼產生這樣的印象？嗯，對我來說是因為火紅色。紅色通常會讓人聯想到憤怒或血液。顏色、定位和設計，都有助於表達想法。圖像中的一切都很重要。創造自己的設計想法時，一定要牢記這個概念。

顏色版本請參閱插入版11。

運用線條、形體和形狀來表現出這隻非洲象的設計。運用不同色調的棕色形狀，能夠暗示簡單的形體。

顏色版本請參閱插入版12。

這是我畫的狼。紫色和黃色的選擇感覺不錯，不過我不知道為什麼，當我回首這段繪畫過程時，
總讓我想起月光下的傍晚。我最注意臉部，因此把最高的對比放在那裡。模糊的線條表現出速
度。我誇大了狼的鼻子和口鼻的長度，牠的爪子長而有力。

顏色版本請參閱插入版13。

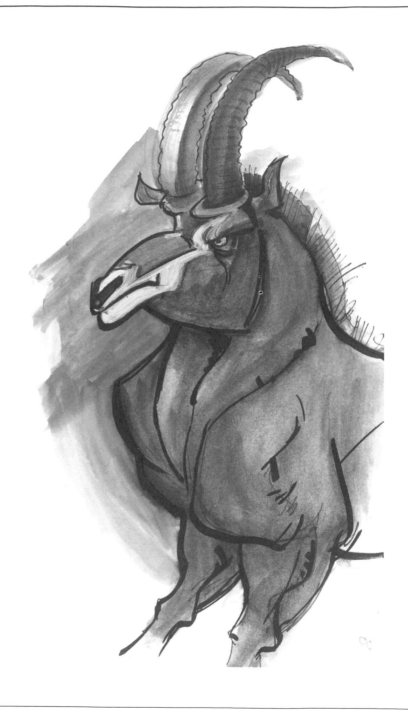

我給這隻貂皮羚羊設計了惡霸的性格。向下彎的鼻子模仿了拳擊手的鼻子。憤怒的眉毛、嘴巴和結實的肩膀及胸部，加深了盛氣凌人的感覺。紅色背景是表達憤怒的最後點綴。

顏色版本請參閱插入版14。

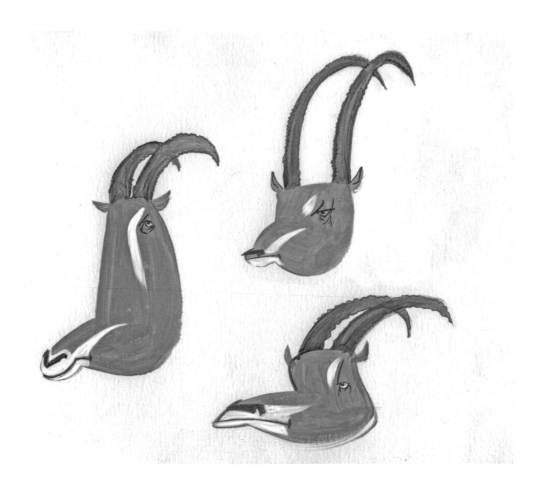

在這裡，我只專注在黑貂的頭部。不同的設計「配方」取決於比例。在最左邊的圖中，我將頭的上半部垂直部分拉長，把彎刀形狀的角縮小。右上角有垂直延伸的角，以及垂直和水平比例還算均勻的頭部形狀。最下面的圖中，我拉長了口鼻並縮短了頭的上半部。我把這三張圖中的耳朵和眼睛，都畫得非常小。

顏色版本請參閱插入版15。

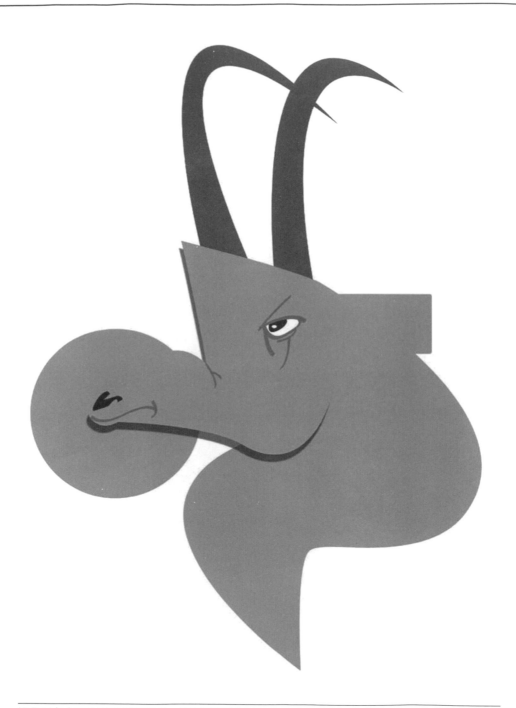

這是形象上更生動的黑貂羚羊。這張圖是用 Photoshop 中的鋼筆工具畫的。用點和曲線來定義形狀的過程並不簡單，也絕對不能出錯，但成品既清晰又引人注目。

顏色版本請參閱插入版 16。

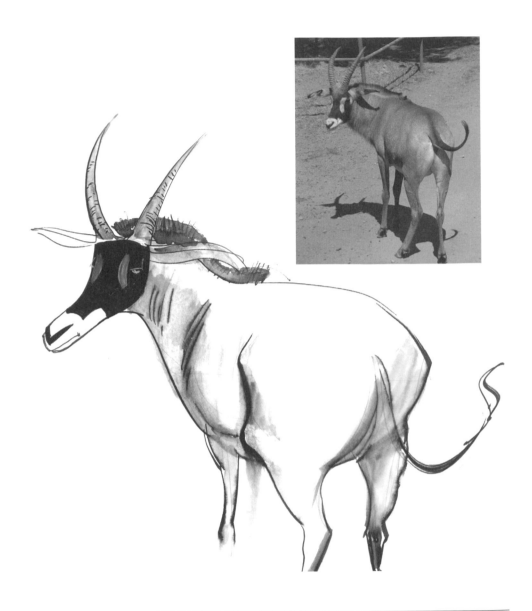

我總是對自然萬物的美麗感到驚奇不已。我們不只觀察到化學和解剖學的奇蹟，而且根據不同功能，大自然更進一步衍生出令人驚嘆的顏色和圖形。這隻馬羚戴著神奇的黑白面具，身覆漂亮的奶油色外衣。我和家人在 Safari West 野生動物保護區遊園時，牠就站在我們的吉普車前面。

顏色版本請參閱插入版 17。

我從小就養很多寵物，我的母親也非常喜愛動物。她總說：「生命不分貴賤。」她的這句話，讓我對動物王國產生一種崇敬的態度。

我以家人和Safari West野生動物保護區吉普車的照片，為這本力量動物繪畫和設計書作結。

我希望，隨著本書的結束，你將透過繪畫和力量的概念，對動物王國有更深的理解和欽佩。好好享受！

參考資料

　　我參考了許多類型的書籍來創作這本書。當然，一如往常，現實生活是最好的參考。我從動物園、朋友的寵物、電視和YouTube上的紀錄片、DVD、書籍、網路、雜誌等上面，找到的影像來創作出本書中的圖片。任何可以找到靈感的地方，我很樂意從中汲取。我參觀了奧克蘭動物園、舊金山動物園和Safari West野生動物保護區，與家人相處，也順便工作。去支持當地的動物園，了解那裡的動物，並帶個朋友一起去吧。

　　以下是一些我最喜歡的藝術家，他們將動物作為設計主題的一部分：

- 泰瑞爾·惠特拉（Terryl Whitlatch）──生物設計師以及《真實與想像的動物世界》（暫譯，*Animals Real and Imagined*）作者
- 法蘭克·佛列茲塔（Frank Frazetta）──奇幻繪圖之王
- 海因里希·克雷（Heinrich Kley）──德國諷刺畫家──超棒的針筆畫
- 葛連·基恩（Glen Keane）──迪士尼頂尖動畫師
- 大衛·柯曼（David Coleman）──動畫界的角色設計師和故事藝術家
- 喬·威勒利（Joe Weatherly）──動物繪畫教師與作者
- 艾爾·西維林（Al Severin）──比利時漫畫家──流暢度超棒
- 克萊兒·溫德林（Claire Wendling）──法國漫畫家──也是流暢度超棒
- 肯恩·霍格仁（Ken Hultgren）──作家及插畫家，他所著的動物繪畫書很好，前迪士尼繪圖師（從一九四〇年代起）
- W·艾倫伯格（W. Ellenberger）──傑出動物解剖學文獻作者
- 查理·哈波（Charlie Harper）──美國現代派藝術家，圖形藝術插畫家
- 安德魯·雪克（Andrew Shek）──超棒的部落格──elephantart.blogspot.com──動畫界設計師

索引

注意： 頁碼後面加 *f* 表示圖片

W・艾倫伯格　189
人體解剖學　1, 12 *f*

人體
　肚子和頸部／頭部　2 *f*
　臀部和胸腔／肩膀　2 *f*
　肩膀區域的骨骼差異　5
　人類與動物的力量比較　3
　動物的胸腔　4 *f*
　人類的胸腔　4 *f*
　律動　3 *f*
　肩胛骨　4, 4 *f*
　鎖骨　5 *f*

力量
　觀察狗的形狀　61 *f*
　路徑　59 *f*
　形狀，動物（見動物的力形條目）

三分法
　抽象三分系統　175 *f*
　熊的前爪　173 *f*
　獵豹設計　177 *f*
　大象　180 *f*
　衣索比亞國旗　181 *f*
　大灰熊　174 *f*
　雄獅　178 *f*
　對稱性　171 *f*
　狼　183 *f*

大灰熊
　方向力和作用力　28 *f*
　抵抗地心引力　25 *f*
　享受著涼爽的泉水　29 *f*
　力形　25 *f*

斑白或灰白色的毛　26 *f*
向左掃的大弧　30 *f*
捕食　28 *f*
玩耍　27 *f*
休息和平靜　31 *f*
直線到曲線的概念　29 *f*
身體重量　26 *f*

大猩猩　47
　黑猩猩的特徵　52 *f*
　黑猩猩的臉　53 *f*
　認知　54 *f*
　方向力和作用力　49 *f*
　手肘超伸現象　49 *f*
　　指節撐行者　48 *f*
　速度感的姿態　50 *f*
　陸棲（動作種類）　47 *f*

大象
　非洲象　96 *f*, 97 *f*, 102 *f*
　亞洲象　96 *f*
　移動　101 *f*
　膠狀脂肪墊　96 *f*
　優雅且有意義的紋路　104 *f*
　後傾　98 *f*
　垂直長方形的概念，耳朵設計　105 *f*
　側面　98 *f*
　半趾行動物　95 *f*
　結構　103 *f*
　俯瞰視角　99 *f*
　象鼻皺褶　100 *f*

大衛・柯曼　189

大藍鷺　114 *f*

犬科動物 57-71
　腳踝 58 *f*
　貝兒 62
　好奇地看 62 *f*, 67 *f*
　懸蹄／拇指與人類拇指比較 60 *f*
　犬類固定住的腕關節 59 *f*
　力量觀察，狗的形狀 61 *f*
　狐狸（見狐狸條目）
　人類手與趾行動物前肢比較 59 *f*
　鬣狗 71, 71 *f*
　透視圖，直線 65 *f*
　後腿的力量 58 *f*
　律動 59 *f*, 60 *f*
　三種狗種 66 *f*
　觸摸和感受身體構造 57 *f*
　狼 70, 70 *f*

白犀牛 141 *f*

印度犀牛 146 *f*
　頭部設計 148 *f*
　進一步設計 147 *f*

安德魯·雪克 189

動物的力形
　動物的胸腔和器官 6 *f*
　形體 7-20
　　獵豹 13 *f*
　　靈活性 7 *f*
　　長頸鹿和食蟻獸 11 *f*
　　馬兒的行走順序 16 *f*
　　肩胛骨 10 *f*
　　海豹 8 *f*
　　視覺突起位置 10 *f*

老虎
　生理結構的形狀變化 93 *f*
　看起來很敏捷 94 *f*
　肢體平行規則 92 *f*

老鷹 109 *f*, 111 *f*

掌墊 59 *f*, 60 *f*

胸腔傾斜 14 *f*

艾爾·西維林 189

克萊兒·溫德林 189

克萊茲代爾馬 130 *f*

奇蹄動物 115

法蘭克·佛列茲塔 189

狐狸
　前肢和後肢的基本骨骼構造 68 *f*
　三種主要的方向力 69 *f*

肩胛骨 5 *f*

肩胛骨動作 4

肯恩·霍格仁 189

肱骨 5 *f*

長頸鹿 11 *f*, 164-170
　設計 170 *f*
　力形的設計 167 *f*
　全身插圖 169 *f*
　高度 166 *f*
　與人類的構造做比較 165 *f*
　大胸椎 164 *f*

阿拉斯加棕熊
　身體構造 33 *f*
　捕魚畫面 32 *f*
　科迪亞克棕熊 33 *f*
　像大盤子的頭頂 32 *f*
　重達一千五百磅 33 *f*

非洲象
　與亞洲象比較 96 *f*
　如盒子般的象鼻 102 *f*
　衣索比亞國旗 181 *f*
　前肢和後肢 97 *f*
　線條、形體和形狀 182 *f*

冠鶴 113 *f*

查理·哈波 189

科莫多龍（蜥蜴品種） 46, 46 *f*

美洲豹貓　88, 88f

食蟻獸　11f

泰瑞爾‧惠特拉　189

海因里希‧克雷　189

海豹
　前肢　9f
　人類手臂　9f
　後肢　9f

豹
　優雅又強壯　89f
　追蹤獵物的步態　91f
　從V字形的樹上爬下來　90f

馬兒家族　16f, 115-137
　動物的力形　125f
　三角肌和肱三頭肌體積上的大小　116f
　方向力　129f
　腳和踝關節　118
　形體　126f
　前腿和後腿　122f
　前腿　119
　前腿彎曲　121
　吃草　124f
　臀部和肩胛骨的結構　131f
　巨大鼻孔　127f
　人類構造與馬兒構造比較　117f
　人類手指　122f
　趾間關節和第一趾關節　121
　下部的關節　123f
　哺乳類　133f
　肌肉　128f
　力量和速度　129f
　後腿　117
　趴坐　132f
　胸腔　123f
　肩膀和手臂區域構造　116f
　傳統畫法　134f
　蹄行動物　115f

馬羚　187f

偶蹄動物
　羚羊家族　156-170
　　弓角羚羊　159
　　公牛　162
　　非洲水牛　163
　　長角羚羊　158
　　長頸鹿　164-170
　　山羊　161
　　狷羚　156
　　旋角羚　160
　　黑貂羚羊　157
　鹿　149
　麋鹿　154

動物力量形狀
　克萊茲代爾馬　130f
　馬繪圖　125f
　犀牛　144f

動物特色
　臂躍行動　4f
　趾行動物　12f（亦可參考趾行動物條目）
　靈活性和形體　7f
　折疊椅概念　19f
　向前移動　14f
　前肢和後肢　15f, 18f
　前導腳　17f
　肺部大小　11f
　多個區域或圖案　20f
　蹠行動物　12f（亦可參考蹠行動物條目）
　肩胛骨　10f
　彈跳特質　18f
　蹄行動物　12f

羚羊
　弓角羚羊　159
　公牛　162
　非洲水牛　163
　長角羚羊　158

山羊　161

狷羚　156

旋角羚　160

黑貂羚羊　157

趾行動物

貓科動物　72-94

獵豹（見獵豹條目）

家貓　72 *f*

活力充沛的姿勢　73 *f*

豹　89, 89 *f*, 90 *f*, 91 *f*

獅子（見獅子條目）

美洲豹貓　88, 88 *f*

與人類律動相似　74 *f*

老虎　92, 92 *f*, 93 *f*, 94 *f*

定義　57

老鷹　109 *f*, 111 *f*

大藍鷺　114 *f*

人與鳥的比較　108 *f*

冠鶴　113 *f*

鴕鳥　106 *f*, 107 *f*, 110 *f*

環嘴鷗　112 *f*

鹿

構造　149 *f*

懸臂槓桿作用　152 *f*

鹿的力量走勢　153 *f*

前腿　152 *f*

腳跟　151 *f*

蹄的骨骼結構　150 *f*

運動的動態範圍　150 *f*

奔跑時的步態　154 *f*

喬‧威勒利　189

斑馬

逃跑　135 *f*

與馬相比　136 *f*

大臀部、短脖子　137 *f*

肩膀　136 *f*

V型圖樣　136 *f*

犀牛

腳的構造　139 *f*

力量走勢　141 *f*

視力很差　138 *f*

肩膀的高度　142 *f*

皺褶　147 *f*

黑犀牛

巨大的犀牛角　140 *f*

口鼻　145 *f*

律動　143 *f*

注重形狀　143 *f*

黑貂羚羊

惡霸的性格　184

成品　186 *f*

獅子

身體運作　82 *f*

身體壓縮和伸展　77 *f*

臉部　83 *f*

母獅，水牛　78 *f*

力量加捲曲　81 *f*

雄獅臉上的威嚴　76 *f*

後部　75 *f*

躺在舊金山動物園裡　80 *f*

頭骨，肉食動物　76 *f*

兩個方向力　79 *f*

兩個肢體　75 *f*

葛連‧基恩　189

蹄行動物

羚羊家族　156-163

克萊茲代爾馬　130 *f*

鹿　149

麋鹿　154

鴕鳥　106 *f*, 107 *f*, 110 *f*

環嘴鷗　112 *f*

麋鹿

特徵　155 *f*

厚實的肩膀和頸部肌肉　154 *f*

獵豹　13 *f*
　　地球上速度最快的陸地動物　86 *f*
　　想像力形　84 *f*
　　四肢的形狀設計　85 *f*
　　衝力、身體直立　86 *f*
　　母豹和幼豹，平靜的時刻　86 *f*
　　力量的律動　87 *f*
　　大彎曲角度　86 *f*
　　三個方向力　84 *f*

蹠行動物
　熊　21 - 36, 21 *f*
　　阿拉斯加棕熊　32, 32 *f*, 33 *f*
　　方向力　24 *f*
　　力量　23 *f*
　　大灰熊　25
　　北極熊　34, 34 *f*, 35 *f*, 36 *f*
　　與人類的手比較　22 *f*
　靈長類動物　47 - 55
　　大猩猩（見大猩猩條目）
　　狐猴　55, 55 *f*
　浣熊　37

　　躲避捕食者　38 *f*
　　律動和設計　37 *f*
　　加了風格的版本　38 *f*
　　很像戴上面具　39 *f*
　蜥蜴　46, 46 *f*
　袋鼠　40, 40 *f*

齧齒動物　41 - 45
　草原犬鼠　45, 45 *f*
　老鼠　41, 41 *f*
　松鼠　42
　爪子、前腿和尾巴動作　43 *f*
　力形和形體　42 *f*, 43 *f*
　律動的長尾巴　44 *f*
　腿的結構和頭的圓度　44 *f*
　頸部和頭部的力量　43f

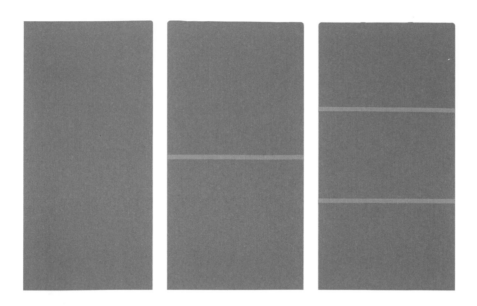

Plate 1 三等分法則對設計而言是很重要的原則。左邊的方塊完全沒有分割,而第二個方塊則分為一半,也就立即展現了對稱性,意即上方與底部是一樣的。在我們的作品裡,這樣的一致性是需要盡力避免的。我們的心理雖偏好對稱性,但諷刺的是,這在藝術中往往是乏味的。記住,對比能產生趣味,所以,在右邊第三個方塊,我才將它分割成三等分。

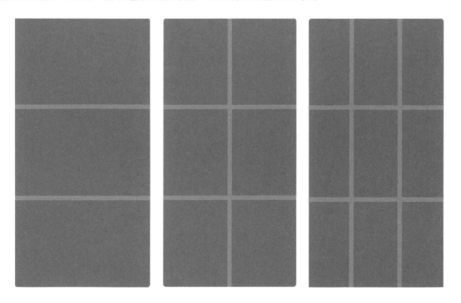

Plate 2 現在我們將縱向分為三等分的方塊,在第二張圖裡,把它從中分為左右兩邊,再次弱化我們的設計。在最後一張圖裡,我們有張代表性的三等分設計圖,此長方型方塊在水平及垂直方向各自被分成了三等分,記住這張圖。

Plate 3 此為上一張圖橫放的樣子，你也能像這樣利用這個長方型。水平方向的格子們比較適合拿來畫動物們，因為大多數的動物模樣都是橫向多於縱向的。

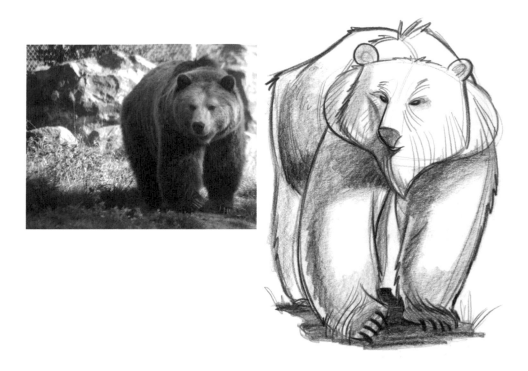

Plate 4 這是我在舊金山動物園拍到的一隻灰熊。由於牠有厚實的皮毛,所以簡化形狀,描繪出輪廓相當容易。我設法補捉了這隻熊的前爪在邁步時的姿態。

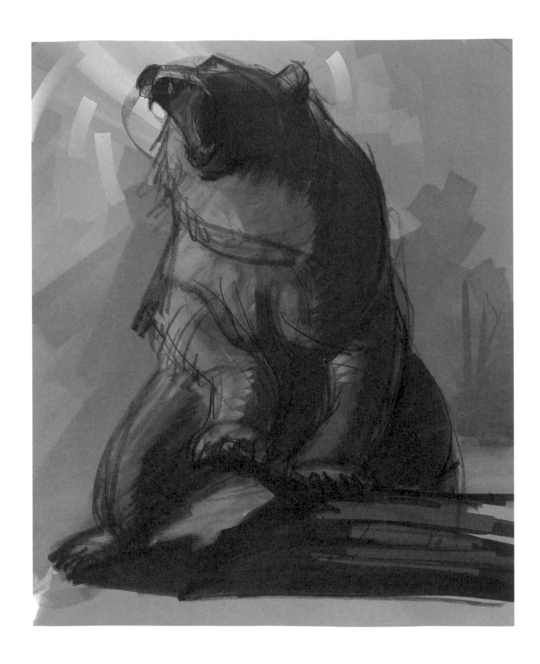

Plate 5 一隻生氣的灰熊站了8呎高（約2.5公尺），憤怒地吼叫著。牠靠著一棵傾倒的樹木。在接近牠嘴巴的部分，我用了最輕淺的顏色來強調牠的憤怒，好讓你們把注意力停留在這裡。同時我也以頭部為中心，繪製鬆散的同心圓作為背景。

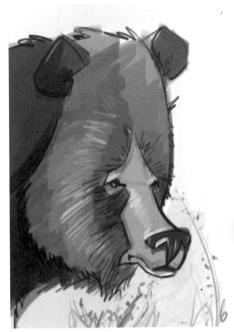
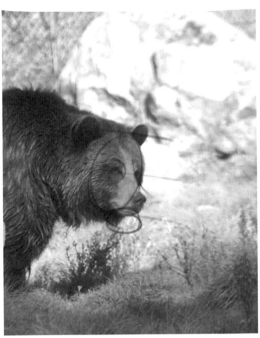

Plate 6 上圖是我在舊金山動物園拍的一張灰熊參考照片。請注意到這張照片，灰熊的臉由上至下很自然地被分為兩半。左邊這張圖在我的個人網站上，有展示出繪製過程（www.drawingforce.com）。首先我用縱向的長橢圓形開始繪製這張圖，這是運用前面章節一開始所提到的三分法系統。接著我縮小了灰熊的雙眼，但為了深淺效果將較近處的眼睛放大，然後我再勾勒出鼻樑的範圍及鼻頭的弧度。這些都是在 Cintiq 電繪板上快速完成的。其中草皮是為了更強調灰熊的臉而加上的。

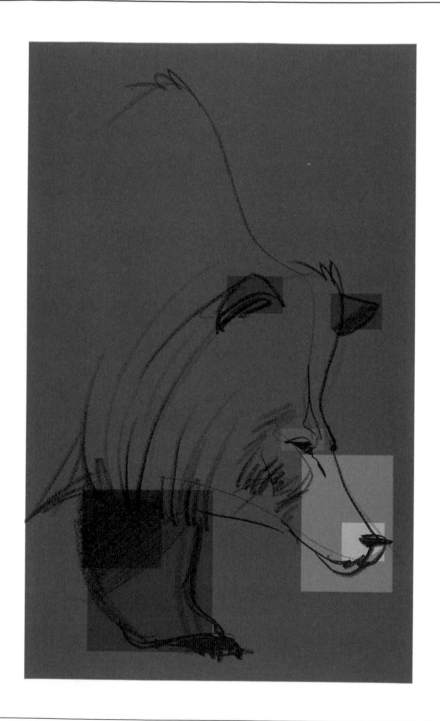

Plate 7 我誇大了這隻灰熊的頭部縱向高度及鼻嘴的水平長度。並利用色彩加重了設計感。這裡我首先確立位置並描繪的是一般的縱向形體——灰熊的鼻子，再來是眼睛。

Plate 8 上圖的獵豹，主要是用平整俐落的繪圖方式來設計，在其他的獵豹圖我比較沒有這樣的
畫法。我觀察到從眼睛、下至鼻側，再到嘴巴附近的黑色線條所塑造的輪廓非常好看。最底部的
那張圖畫得較多，我給獵豹畫了個堅挺方形的下顎及一個大鼻子。這張參考照片是在西部野生動
物園拍攝的。

Plate 9 這隻公獅獨自尋找獵物。我被牠長長的臉、大又扁的鼻子及擺盪的前爪吸引住，牠的大圓眼也讓我感到十分好奇。我用橘色畫牠的眼睛，並增添橫向的元素來放大這個細節。為了平衡這條橫向的橘色線條，我在草地中的右方畫了一個橘色的色塊。這隻公獅鬃毛裡深色的毛髮圍繞著牠的臉。我在前爪的部分上了輕淡的色彩，好得到你的注意力並延伸空間感。

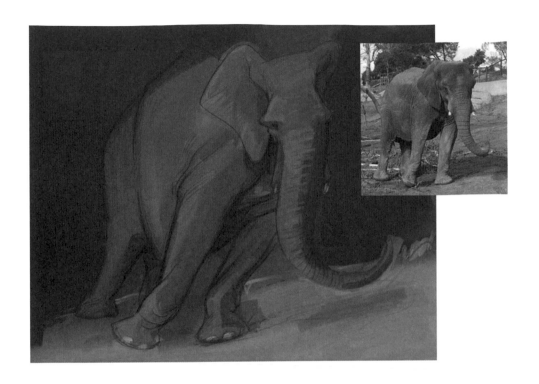

<u>**Plate 10**</u> 這隻大象在前面第三章關於趾行動物的部分有出現過,我加了橘色在大象的皮膚裡,以對比綠色的背景。我再一次利用藍色的色塊來平衡大象陰影中所含的藍色元素。你可以從這張參照圖中看到,我是如何加強大象右傾的姿勢,此參照照片是我在奧克蘭動物園拍攝的。

Plate 11 經由這面衣索比亞國旗的顏色，我賦予這張圖更多的涵義，這裡可提出兩個觀點：

 1.停止為了象牙而獵殺大象。

 2.這是一隻憤怒的大象，請遠離牠。

是什麼讓這些令人印象深刻？對我而言，是熾熱的紅色。紅色通常代表憤怒或血腥。色彩、方向及設計，都能對你的想法有所貢獻。圖像中的每樣東西都很重要，在繪製你的作品時，請時刻牢記這個概念。

Plate 12 這隻非洲象是由線條、形體及形狀繪製而成的。這色彩形狀利用少許不同筆觸所繪出的棕色色塊展現簡易的形體。

Plate 13 這是一隻我畫的狼。採用紫色及黃色的感覺還不錯,雖然我不太知道為什麼,但我回憶起這個經驗時,它總是讓我想起了有月光的傍晚時分。我在臉部下了最多功夫,所以這部分有最強烈的對比。那模糊的線條意味著速度,我誇大狼的鼻子大小及嘴的長度,牠的爪子則是又長又健壯。

Plate 14 這隻貂羚我注入了霸氣的氣質。向下彎曲的鼻子像在模仿拳擊手。憤怒的眉毛線條及嘴巴，伴隨著肌肉發達的肩膀及胸部，更是加重了這股霸氣。紅色的背景則像是給予最後一擊，進一步表現出牠的盛怒。

Plate 15 這裡我只有著重在大羚羊的頭部,對其比例做了不同的分配。最左邊的圖,我拉長了上面頭部的縱向區塊,並縮小了彎刀形的角。至於右上圖,羊角做了縱向延伸,頭部則是平均呈現垂直與水平的比例。而最下面的圖,我加長了嘴部並縮短了頭頂的比例。三張圖中,耳朵及眼睛部分都畫得非常小。

Plate 16 這張圖把貂羚更加圖像化，這是用 photoshop 的鋼筆工具畫的。藉由點及曲線明確描繪出形狀是需要技巧的。這過程不容出錯，但最終成品卻是明確且引人注目。

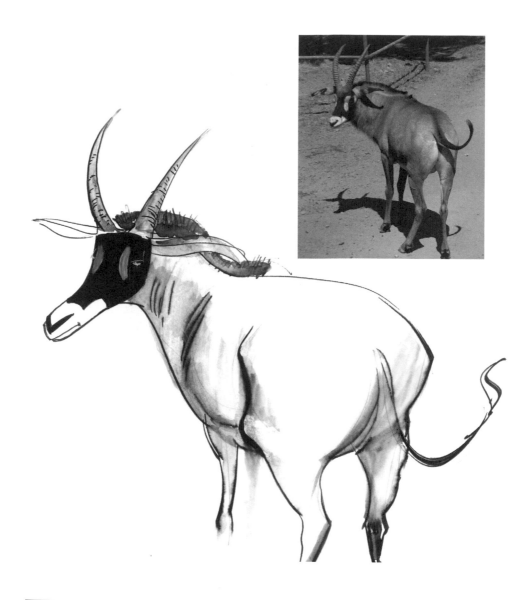

Plate 17 大自然的美總是令我驚艷。我們不只見證到化學及解剖學的奇妙,大自然更進一步地擁有超乎尋常的色彩及極具設計的圖像。這隻馬羚戴著一張美妙的黑白面具,身上覆蓋著一件光滑飽滿的毛皮。此時,牠在西部野生動物園裡,正站在我們全家人所乘坐的吉普車前方。